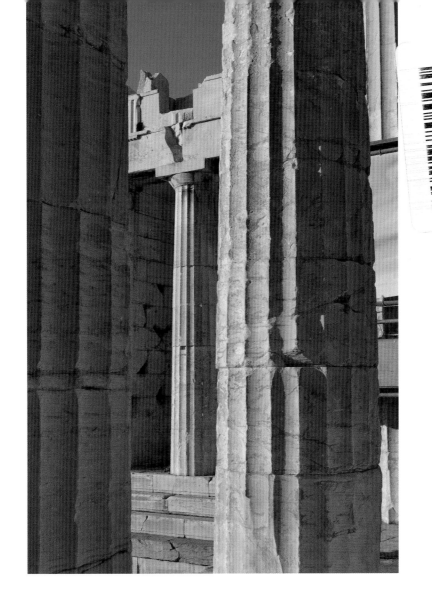

ΑΚΡΟΠΟΛΗ

Περιήγηση στο Μουσείο και στα Μνημεία της

ISBN 978-960-6878-73-2

© 2015 ΕΚΔΟΣΕΙΣ ΚΑΠΟΝ

Μακρυγιάννη 23-27, 11742 Αθήνα, Τηλ./Fax: 210 9214 089
e-mail: info@kaponeditions.gr www.kaponeditions.gr

ΠΑΝΟΣ ΒΑΛΑΒΑΝΗΣ

ΑΚΡΟΠΟΛΗ

Περιήγηση στο Μουσείο και στα Μνημεία της

ΕΚΔΟΣΕΙΣ ΚΑΠΟΝ

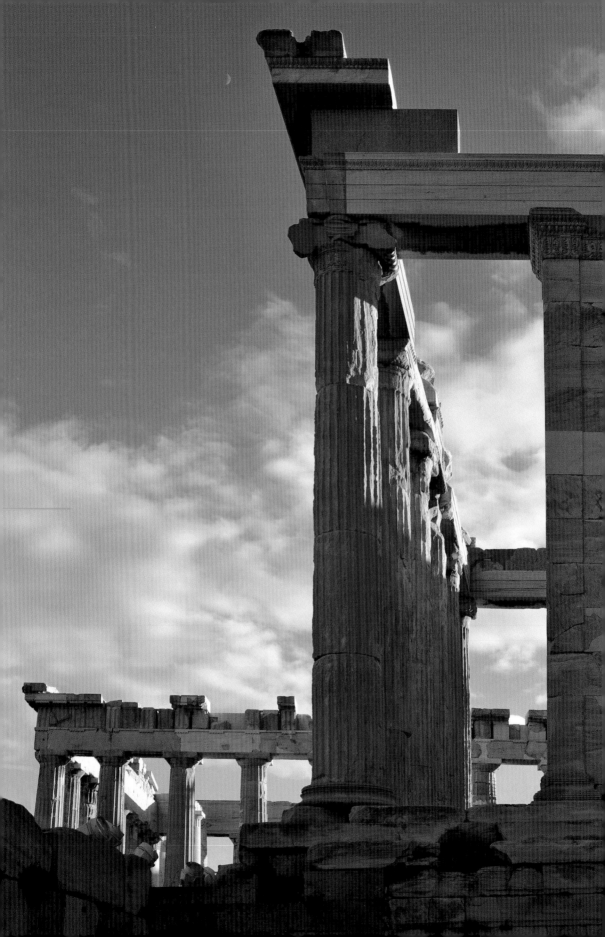

ΠΕΡΙΕΧΟΜΕΝΑ

ΑΘΗΝΑΙ

Η ΑΚΡΟΠΟΛΗ

Ο ΠΑΡΘΕΝΩΝ

ΑΘΗΝΑΙ
Η ΑΡΧΑΙΑ ΠΟΛΗ

Η αρχαία πόλη των Αθηνών, το *άστυ* όπως την ονόμαζαν, οριζόταν από έναν κυκλοτερή οχυρωματικό περίβολο, που κτίστηκε με πρωτοβουλία του Θεμιστοκλέους, αμέσως μετά την απομάκρυνση του περσικού κινδύνου (479/8 π.Χ.). Ο περίβολος, με περίμετρο 6,5 χλμ., περιέκλειε έκταση περίπου 2.000 στρεμμάτων και περιελάμβανε την Ακρόπολη (1), θρησκευτικό κέντρο της πόλης, την αρχαία Αγορά (2), πολιτικό και διοικητικό κέντρο, καθώς και ολόκληρο τον οικισμό (3) όπου κατοικούσε μικτός πληθυσμός: οι ελεύθεροι Αθηναίοι πολίτες μέσα στην πόλη και στους γύρω δήμους δεν ξεπερνούσαν τους 15-20.000 άνδρες. Αν υποθέσουμε ότι κάθε οικογένεια είχε κατά μέσον όρο τέσσερα μέλη, έχουμε ως σύνολο 60-80.000 Αθηναίους. Άλλοι τόσοι θα πρέπει να ζούσαν στους υπόλοιπους, πιο απομακρυσμένους, δήμους της Αττικής. Σ' αυτούς θα πρέπει να προστεθεί ένας μεγάλος αριθμός μετοίκων, δηλαδή Ελλήνων από άλλες πόλεις που δραστηριοποιούνταν επαγγελματικά στην Αθήνα, αλλά δεν είχαν πολιτικά δικαιώματα, καθώς και ένας πολύ μεγαλύτερος αριθμός δούλων. Έτσι, **ο συνολικός πληθυσμός της Αττικής** κατά την αρχαιότητα θα μπορούσε να ανέρχεται, με τις αυτονόητες κατά περιόδους αυξομειώσεις, γύρω στις 400-500.000.

1. Αεροφωτογραφία της αρχαίας Αγοράς από Δ. Κάτω ο ναός του Ηφαίστου (Θησείο) και στο κέντρο η ανακατασκευασμένη στοά του Αττάλου.

2. Τρισδιάστατο πρόπλασμα της αρχαίας πόλης των Αθηνών, όπως ήταν κατά τους Ρωμαϊκούς χρόνους (μακέτα Ι. Τραυλού - Δ. Ζιρώ). Διακρίνονται ο οχυρωματικός περίβολος και τα σημαντικότερα μνημεία που περιβάλλει: 1. Ακρόπολη, 2. Αγορά, 3. Οικιστικοί χώροι, 4. Πνύκα, 5. Ολυμπιείο, 6. Επάνω εκτός περιβόλου το Παναθηναϊκό στάδιο.

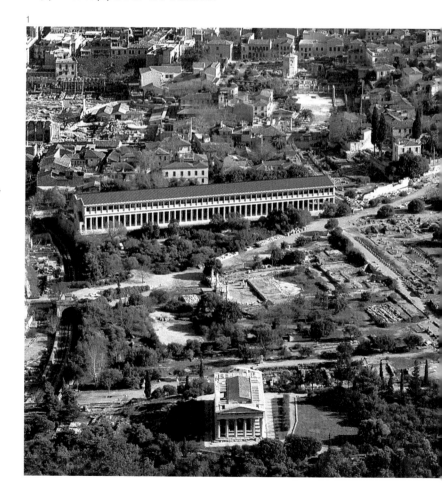

Αθηνά ή Αθήνα;

Το κοινό όνομα της πόλης και της θεάς είναι ασφαλώς προελληνικό, αλλά δεν είναι δυνατόν να διαγνώσουμε αν η θεά έδωσε το όνομα στην πόλη, όπως μαθαίνουμε από το μεταγενέστερο μύθο ή, πιθανότερα, αν συνέβη το αντίστροφο. Για πρώτη φορά συναντάμε τη θεά ως Atana Potinija (=Αθηνά Ποτνία), σε πινακίδα Γραμμικής Β από το ανάκτορο της Κνωσού, κάτι που μπορεί να σημαίνει σεβάσμια Αθηνά ή σεβάσμια (θεά) της Αθήνας. Είναι εντυπωσιακό ότι ακριβώς με τις ίδιες λέξεις αναφέρεται και από τον Όμηρο 600 χρόνια αργότερα (*Πότνια 'Αθεναία* και *Πότνι 'Αθάνα*). Αυτό που έχει ενδιαφέρον για τη στενή σχέση της Αθηνάς με την Αθήνα είναι πως κάθε φορά που οι Αθηναίοι πρόφεραν το όνομα της πόλης τους ήταν σαν να πρόφεραν και το όνομα της θεάς τους και αντίστροφα!

Ο πληθυντικός αριθμός του ονόματος, Αθήναι, οφείλεται στο γεγονός ότι η πρώιμη πόλη δεν είχε ενιαία οικιστική συγκρότηση, αλλά αποτελούνταν από περισσότερα μικρά πολίσματα που αναπτύσσονταν γύρω από την Ακρόπολη (πρβλ. Θήβαι, Μυκήναι, κ.ά.).

2

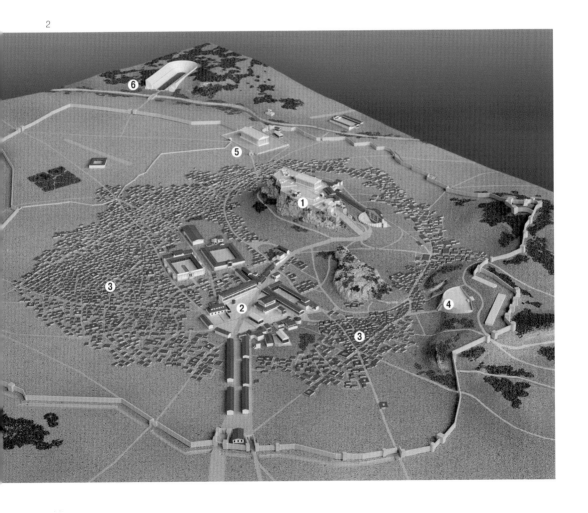

ΤΟ ΜΟΥΣΕΙΟ ΚΑΙ ΤΑ ΥΠΟΓΕΙΑ ΤΟΥ

Το Μουσείο της Ακρόπολης είναι ένα μεγαλοπρεπές κτήριο σύγχρονης αρχιτεκτονικής κτισμένο στους νότιους πρόποδες του βράχου και σε άμεση οπτική με αυτόν, απέχοντας περίπου 300 μ. Έχει επιφάνεια 25.000 τετρ. μ. από τα οποία τα 14.000 είναι εκθεσιακοί χώροι, κατάλληλα διαμορφωμένοι ώστε να φιλοξενούν τα υψηλής αισθητικής και τεράστιας ιστορικής και αρχαιολογικής σημασίας έργα (εικ. 4).

Η βάση του μουσείου είναι υπερυψωμένη πάνω από τα ευρήματα της ανασκαφής, έτσι ώστε να τα διατηρήσει ανέπαφα. Ο πρώτος και ο δεύτερος όροφος έχουν τραπεζιοειδή κάτοψη και ακολουθούν το σχήμα του οικοπέδου, ευθυγραμμιζόμενοι με το υπάρχον οδικό δίκτυο. Αντιθέτως, ο τρίτος όροφος, η ορθογώνια αίθουσα που φιλοξενεί τα γλυπτά του Παρθενώνα, έχει στραφεί κατά 40 μοίρες, έτσι ώστε να είναι ακριβώς παράλληλη με το μνημείο. Η αίθουσα αυτή έχει τις κατάλληλες διαστάσεις έτσι ώστε να χωράει όλο το γλυπτό διάκοσμο του Παρθενώνα, που εκτίθεται με τέτοιο τρόπο ώστε να δίνεται, κατά το δυνατόν, η αρχική θέση των αρχιτεκτονικών γλυπτών. Επιπλέον, η γυάλινη επιφάνεια των τοίχων δίνει τη δυνατότητα όχι μόνο της θέασης των έργων υπό την επίδραση του φυσικού φωτός αλλά και της άμεσης οπτικής επαφής με το μνημείο, που οδηγεί σε ποικίλους συσχετισμούς.

Η θέση όπου κτίστηκε το μουσείο της Ακρόπολης είναι μία από τις σημαντικότερες περιοχές της αρχαίας πόλης. Αποτελώντας ομαλή συνέχεια της νότιας κλιτύος, του πιο ήπιου και φιλόξενου μέρους για κατοίκηση, αναδείχθηκε σε κύριο οικιστικό χώρο από τις αρχές της αθηναϊκής προϊστορίας έως σήμερα. Από

3. Η θέση του μουσείου πριν την ανέγερσή του. Στο χώρο δέσποζε το κτήριο Weiler (δεξιά). Σε πρώτο επίπεδο τα αρχαία οικοδομικά κατάλοιπα που αποκάλυψαν οι ανασκαφές, χρονολογούμενα από την ύστερη Νεολιθική έως τη Βυζαντινή περίοδο.

4. Όψη του μουσείου από ΒΑ.

5. Τμήμα των αρχαίων καταλοίπων των Υστερορωμαϊκών και Πρωτοβυζαντινών χρόνων, όπως παρουσιάζονται στο άνοιγμα του δαπέδου προ της εισόδου του μουσείου.

3

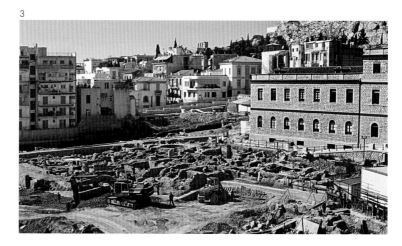

την περιοχή δεν λείπουν και εργαστήρια αλλά και τάφοι. Αυτή την ποικιλία των χρήσεων ανά εποχές ανέδειξε και η ανασκαφή που προηγήθηκε της ανέγερσης του μουσείου, κατά την οποία αποκαλύφθηκαν ερείπια διαφόρων εποχών, από την ύστερη Νεολιθική (τέλη 4ης χιλιετίας π.Χ.) έως τους Βυζαντινούς χρόνους.

Τμήματα των αρχαιοτήτων που αποκαλύφθηκαν διατηρούνται στα υπόγεια του μουσείου και είναι προσιτά αλλά και ορατά μέσω των ανοιγμάτων και των γυάλινων δαπέδων που προέβλεψε η αρχιτεκτονική μελέτη (εικ. 5). Με τον τρόπο αυτό όχι μόνον αναδεικνύονται οι παλαιότερες φάσεις χρήσης του χώρου, αλλά και αποτελούν ιδανικό «υπόστρωμα» και συνδετικό κρίκο για τη δήλωση της ιστορικής συνέχειας από το παρελθόν στο παρόν, από την αρχαιότητα στο

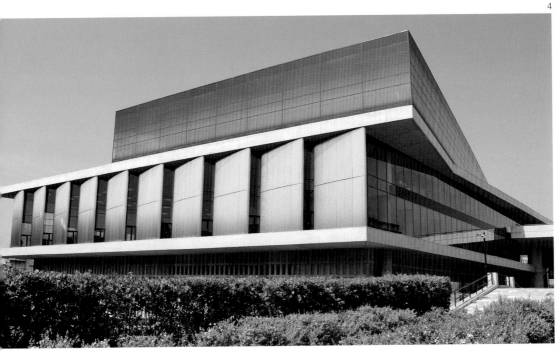

4

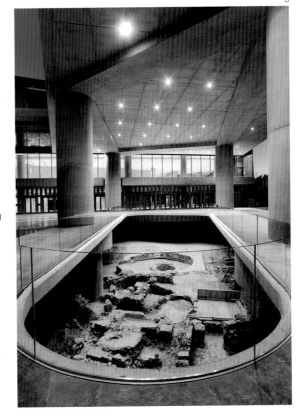

5

σήμερα, από την ανασκαφή στο μουσείο. Μια πραγματική αλλά και συμβολική συνέχεια.

Η αδιάκοπη δραστηριότητα στον ίδιο τόπο άφησε στρώματα με επάλληλα κατάλοιπα, στα οποία αποτυπώνονται οι ιστορικές περιπέτειες της πόλης. Δρόμοι, σπίτια, εργαστήρια, πηγάδια, δεξαμενές, λουτρικά συγκροτήματα και τάφοι. Όλα βρέθηκαν γεμάτα με χιλιάδες ευρήματα, όπως γλυπτά, αγγεία και μαγειρικά σκεύη, λυχνάρια, νομίσματα αλλά και κατάλοιπα οικιακής λατρείας, τα οποία μας αποκαλύπτουν πτυχές της καθημερινής ζωής των Αθηναίων.

Η ιστορία του τόπου συνεχίζεται με τα κτήματα και την οικία του στρατηγού Μακρυγιάννη, που έδωσαν το νεώτερο όνομα στην περιοχή. Το 1836 οικοδομήθηκε το κτήριο Weiler, που ήταν το πρώτο στρατιωτικό νοσοκομείο της νέας πρωτεύουσας του ελληνικού κράτους (εικ. 3). Τέλος, η σύγχρονη ιστορία ολοκληρώνεται με την από τη δεκαετία του 1930 εγκατάσταση εκεί του συντάγματος Χωροφυλακής, έως το 1987, οπότε στο κτήριο Weiler στεγάστηκε το Κέντρο Μελετών Ακροπόλεως, που αποτέλεσε τον προάγγελο του νέου μουσείου.

ΤΑ ΕΚΘΕΜΑΤΑ ΣΤΟ ΔΙΑΔΡΟΜΟ ΑΝΟΔΟΥ

Οι δημιουργοί του εντυπωσιακού ως προς την αρχιτεκτονική μορφή μουσείου φρόντισαν να υποδηλώσουν σ' αυτό με έμμεσο τρόπο κάποια χαρακτηριστικά του τοπίου της Ακρόπολης, ώστε η πορεία στην έκθεση να αποτελεί μια προσομοίωση ανόδου στον ιερό βράχο. Έτσι, ο ελαφρά ανηφορικός ευρύς διάδρομος που οδηγεί στον πρώτο όροφο του μουσείου αναπαράγει συμβολικά την άνοδο στο βράχο, που βρισκόταν πάντοτε στην πιο ευπρόσιτη δυτική πλευρά.

Στις πλευρές του διαδρόμου αυτού αναπτύσσεται η έκθεση των ευρημάτων από τις πλαγιές της Ακρόπολης, οι οποίες σε όλη τη διάρκεια της αρχαιότητας φιλοξενούσαν μικρά ιερά και, χαμηλότερα, οικίες. Η επιλογή της θέσης για τα ιερά οφείλεται στην ύπαρξη σπηλαίων και πηγών νερού που για τους αρχαίους αποτελούσαν ενδείξεις θεϊκής παρουσίας. Τα ιερά ήταν αποδέκτες της λαϊκής λατρείας και λειτουργούσαν παράλληλα με την επίσημη, την κρατική λατρεία, που γινόταν στους μεγάλους ναούς επάνω στο βράχο. Οι Αθηναίοι ήταν διάσημοι στην αρχαιότητα για την ευσέβεια και τις λατρευτικές τους πρακτικές.

Στη **δεξιά** πλευρά του διαδρόμου, σε όλη την επιτοίχια προθήκη, εκτίθενται με χρονολογική σειρά από τους ύστερους Νεολιθικούς (τέλη 4ης χιλιετίας π.Χ.) έως και τους Υστερορωμαϊκούς χρόνους (5ος αι. μ.Χ.) πήλινα αγγεία και άλλα οικιακά σκεύη από τα σπίτια που ήταν κτισμένα στις πλαγιές της Ακρόπολης (εικ. 7). Επίσης, εκτίθενται εργαλεία και σκεύη εργαστηρίων, καθώς και αντικείμενα από τη ζωή των ανδρών (συμποσιακά αγγεία), των γυναικών (είδη καλλωπισμού και σκεύη νοικοκυριού) και των παιδιών (παιχνίδια, κ.λπ.).

Στο τέλος των προθηκών βλέπουμε και ενδεικτικά ευρήματα **οικιακής λατρείας** (γλυπτά, ειδώλια και μικρά αναθήματα), που

6. Η μία από τις δύο όμοιες πήλινες Νίκες από τη στέγη κάποιου οικοδομήματος της πρώιμης Ρωμαϊκής περιόδου (γύρω στο 15 π.Χ.).

7. Η δεξιά πλευρά του ελαφρά ανηφορικού διαδρόμου της ανόδου στο μουσείο. Στις πλευρές του φιλοξενούνται ευρήματα που τεκμηριώνουν τη μακραίωνη οικιστική ιστορία των κλιτύων της Ακρόπολης από την 4η χιλιετία π.Χ. μέχρι το τέλος της αρχαιότητας.

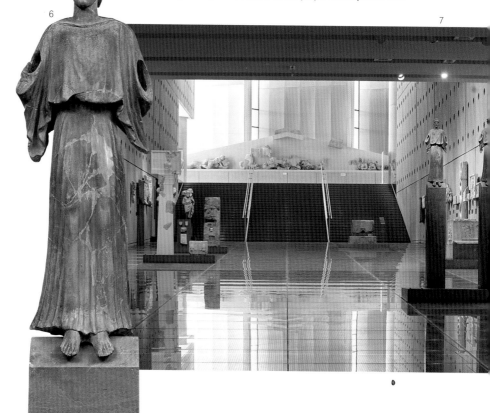

6

7

προέρχονται από μικρά εικονοστάσια ή μεγαλύτερα δωμάτια ιερού χαρακτήρα των σπιτιών αυτών. Το πιο εντυπωσιακό βρέθηκε στην οδό Διονυσίου Αρεοπαγίτου στο ύψος του Ηρωδείου και με πιθανότητα αποδίδεται στο **ιερό της οικίας-διδακτηρίου του Πρόκλου**, ενός νεοπλατωνικού φιλοσόφου που έζησε και δίδαξε στην Αθήνα γύρω στα μέσα του 5ου αι. μ.Χ. Στο οικιακό ιερό βρέθηκαν έργα του 4ου αι. π.Χ., δηλαδή γλυπτά τότε ηλικίας 800 περίπου ετών! Πιο χαρακτηριστική είναι μια κυβικού σχήματος επιτύμβια τράπεζα θυσιών με ανάγλυφες παραστάσεις στις τρεις πλευρές (εικ. 8).

Μπροστά από το Ηρώδειο, σπασμένες μέσα σε πηγάδι, βρέθηκαν και οι δύο **πήλινες Νίκες** που μας υποδέχονται από τα ψηλά βάθρα τους, σήμερα χωρίς χέρια και φτερά (εικ. 6). Έχουν παραχθεί γύρω στο 15 π.Χ. από την ίδια μήτρα, σαφώς αντιγράφουν κλασικά πρότυπα και πρέπει να κοσμούσαν, ως ακρωτήρια, τις στέγες κάποιου οικοδομήματος της περιοχής.

8. Η μία από τις τρεις διακοσμημένες πλευρές της επιτύμβιας τράπεζας των θυσιών, που βρέθηκε στο ιερό του διδακτηρίου του Πρόκλου. Παριστάνει το νεκρό μέσα σε κύκλο φιλοσόφων (4ος αι. π.Χ.).

9. Ανάγλυφη πλάκα με στεφάνια αφιερωμένη στο σπήλαιο του Απόλλωνος υπ᾽ Άκραις στη βόρεια κλιτύ της Ακρόπολης (τέλη 1ου αι. μ.Χ.).

8
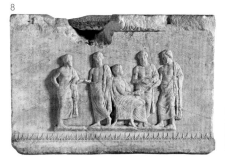

9

10. Τρία αγγεία της Γεωμετρικής περιόδου (α΄ μισό 8ου αι. π.Χ.) από τη νότια κλιτύ της Ακρόπολης. Κατά την περίοδο αυτή, μεγάλο μέρος της περιοχής είχε χρησιμοποιηθεί ως νεκροταφείο.

10
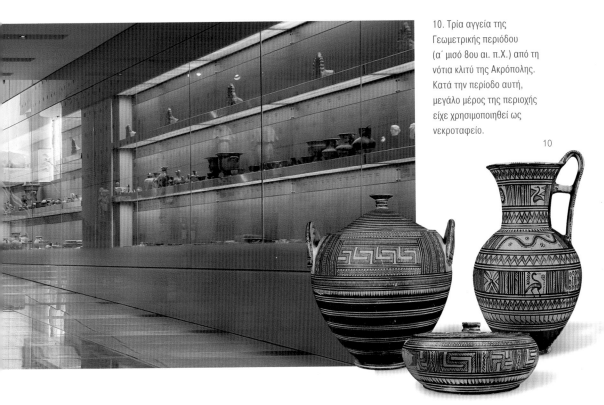

11

11. Ανάγλυφη αναθηματική στήλη από το ιερό της Αφροδίτης Βλαύτης (μέσα 4ου αι. π.Χ.).

12. Λίθινος ενεπίγραφος όρος (ορόσημο) στημένος στην είσοδο του ιερού της Νύμφης, που είχε ρόλο πληροφοριακής πινακίδας αλλά ταυτόχρονος δήλωνε τη διάκριση του ιερού χώρου (β΄ μισό 5ου αι. π.Χ.).

13. Σχεδιαστική αποκατάσταση της αρχικής μορφής και του τρόπου ανοίγματος των μαρμάρινων ογκόλιθων που αποτελούσαν το «θησαυρό» του ιερού της Αφροδίτης Ουρανίας (σχ. Κ. Καζαμιάκη).

14. Η αριστερή πλευρά του ελαφρά ανηφορικού διαδρόμου της ανόδου στο μουσείο όπου φιλοξενούνται ευρήματα από τα ιερά που ήταν στις πλαγιές της Ακρόπολης.

Στο χώρο εκτίθενται και ευρήματα από ιερά που σχετίζονται με θεότητες ή υποστάσεις σχετικές με την **προστασία του έγγαμου βίου και την τεκνοποιία**. Αυτό υποδηλώνει την αγωνία των ανθρώπων για την επιτυχία και την καλή πορεία του γάμου τους, αλλά και τη σημασία που έδινε η πολιτεία στην ήρεμη οικογενειακή ζωή και στην απόκτηση παιδιών ως βασικού παράγοντα της ομαλής συνέχειας της αθηναϊκής κοινωνίας.

Το πρώτο έκθεμα είναι μια ψηλή μαρμάρινη στήλη με ένα ανελισσόμενο φίδι και ένα ανάγλυφο σανδάλι στην κορυφή, που είχε αφιερωθεί από κάποιον Σίλωνα (εικ. 11).

Δίπλα, εκτίθεται μία πλάκα με ανάγλυφους φτερωτούς έρωτες, που κρατούν οινοχόες και θυμιατήρια. Προέρχεται από ιερό μιας άλλης υπόστασης της Αφροδίτης, της Ουρανίας, επίσης προστάτιδας του γάμου, το ιερό της οποίας βρισκόταν σε σπήλαιο στη βόρεια πλαγιά της Ακρόπολης. Από το ίδιο ιερό προέρχονται και δύο μαρμάρινοι ογκόλιθοι που αποτελούσαν το «θησαυρό», δηλαδή το παγκάρι του ιερού. Σύμφωνα με τη σκαλισμένη στο πλάι επιγραφή, εκεί έριχναν οι Αθηναίοι που επρόκειτο να παντρευτούν μια αττική δραχμή, ως *προτέλεια*, δηλαδή ως προκαταβολή θυσίας για να εξασφαλίσουν ευτυχισμένη έγγαμη ζωή. Όταν οι ιερείς ήθελαν να ανοίξουν το **«θησαυρό»**, απασφάλιζαν τη διπλή κλειδαριά και ανύψωναν με βαρούλκο τον βάρους 650 κιλών επάνω λίθο, όπως φαίνεται στο σχέδιο που εκτίθεται (εικ. 13).

12

13

14

Το ιερό της Νύμφης

Στην **αριστερή** επιτοίχια προθήκη (εικ. 14) εκτίθενται αναθήματα που βρέθηκαν το 1955-1960 στην οδό Διονυσίου Αρεοπαγίτου, αριστερά από τη σημερινή σκάλα που οδηγεί στο Ηρώδειο. Εκεί υπήρχε υπαίθριο ιερό με βωμό, που λειτουργούσε από τον 7ο έως τον 1ο αι. π.Χ. Ανήκε σε μια Νύμφη, όπως μας δηλώνει ένας λίθινος όρος (ορόσημο) του β΄ μισού του 5ου αι. π.Χ. που εκτίθεται δίπλα στις μπάρες εισόδου (εικ. 12).

Η ανώνυμη αυτή νύμφη ήταν προστάτιδα του γάμου και της τεκνοποιίας και γι᾽ αυτό οι Αθηναίοι και οι Αθηναίες αφιέρωναν στο ιερό της ένα ειδικό αγγείο, τη λουτροφόρο, με το οποίο είχαν μεταφέρει από την κρήνη Καλλιρρόη το νερό για το γαμήλιο λουτρό τους, θεωρώντας ότι αυτό έφερνε γονιμότητα. Οι περισσότερες από τις παραστάσεις στις μελανόμορφες και ερυθρόμορφες λουτροφόρους αναφέρονται σε γαμήλια θέματα (εικ. 17).

15

16
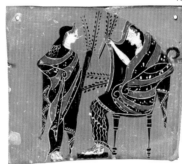

15-16. Δύο πήλινα πλακίδια του 6ου αι. π.Χ., αναθήματα στο ιερό της Νύμφης.

17. Μελανόμορφη λουτροφόρος υδρία του 500 π.Χ., αφιέρωμα στο ιερό της Νύμφης με παράσταση γαμήλιας πομπής.

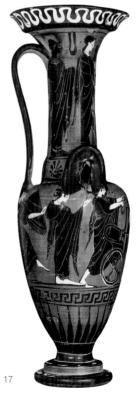

17

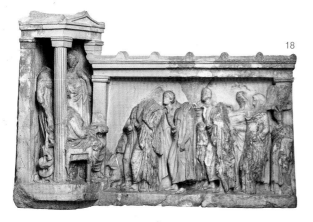

18

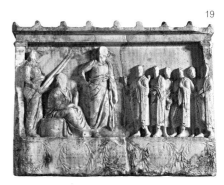

19

18-19. Αναθηματικά ανάγλυφα του 4ου αι. π.Χ. με παραστάσεις οικογενειών ή ιατρών να προσέρχονται στον Ασκληπιό.

20. Μαρμάρινη βάση από ανάθημα ιατρού με ανάγλυφα τα σύμβολα του επαγγέλματος: κασετίνα με νυστέρια και δύο βεντούζες.

21. Ημίτομο προσώπου με ένθετα μάτια, ευχαριστήριο ίασης.

22. Τμήμα του αναστηλωμένου πρώτου ορόφου της στοάς του Ασκληπιείου.

23. Το θέατρο του Διονύσου δεσπόζει στη νότια κλιτύ της Ακρόπολης.

Το Ασκληπιείο

Ένα από τα σπουδαιότερα ιερά της νότιας κλιτύος της Ακρόπολης ήταν το ιερό του θεού-ιατρού Ασκληπιού, σε σημείο του βράχου όπου υπήρχε πηγή ιαματικού νερού. Η λατρεία μεταφέρθηκε από την Επίδαυρο το 420 π.Χ. με ιδιωτική πρωτοβουλία του Τηλεμάχου, πολίτη του δήμου των Αχαρνέων. Τις λεπτομέρειες του γεγονότος τις γνωρίζουμε από το κείμενο και τα ανάγλυφα της αμφίγλυφης ενεπίγραφης αναθηματικής στήλης που έστησε ο ίδιος στο ιερό και εκτίθεται στο μουσείο ελλιπής αλλά αποκατεστημένη. Τα περισσότερα μνημειακά κτήρια του ιερού κτίστηκαν στον 4ο αιώνα, οπότε φαίνεται ότι την ευθύνη για το ιερό ανέλαβε το κράτος (εικ. 22).

Τα πιο χαρακτηριστικά αναθήματα στα Ασκληπιεία ήταν τα μικρά **αντίγραφα ιαθέντων μελών**, μεταξύ των οποίων υπερτερούν τα μάτια, κάτι αναμενόμενο σε εποχές που δεν υπήρχαν γυαλιά (εικ. 21). Στον τοίχο εκτίθενται τα πολυπρόσωπα ανάγλυφα που παριστάνουν οικογένειες να προσέρχονται στον Ασκληπιό. Με τον τρόπο αυτό οι αναθέτες υπενθύμιζαν στο θεό την παρουσία και την προσφορά τους, θέτοντας έτσι υπό μόνιμη θεία προστασία την υγεία αυτών και της οικογενείας τους (εικ. 18-19).

20

21

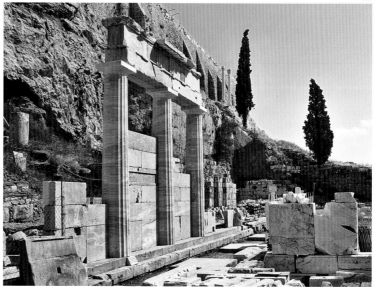

22

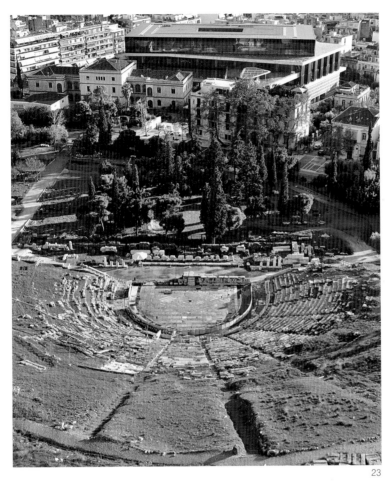

24. Άγαλμα Παπποσιληνού, που στον ώμο φέρει τον Διόνυσο ως παιδί να κρατά θεατρικό προσωπείο.

25. Μαρμάρινο ανάγλυφο με νεαρή στροβιλιζόμενη χορεύτρια.

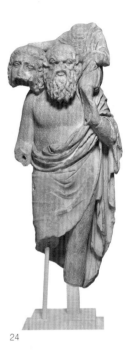

24

Το ιερό του Διονύσου και το θέατρο

Η αριστερή πλευρά του διαδρόμου κλείνει με ευρήματα από το ιερό του Διονύσου και το θέατρο στη νότια κλιτύ της Ακρόπολης (εικ. 23), όπου ήδη από τα τέλη του 6ου αι. π.Χ. άρχισαν οι πρώτες θεατρικές παραστάσεις στην ιστορία κατά τη γιορτή των Μεγάλων Διονυσίων. Εκτίθενται τρεις απεικονίσεις του Διονύσου, μία ως προσωπείο (μάσκα) στημένη σε κίονα, μία σε ανάγλυφο με τα σύμβολά του στα χέρια, δηλαδή αμφορέα με κρασί και κάνθαρο (το χαρακτηριστικό κρασοπότηρό του), και μία ως παιδί να κρατά θεατρικό προσωπείο ανεβασμένος στον ώμο ενός Παπποσιληνού, δηλαδή μιας κωμικής μορφής της αρχαίας δραματικής ποίησης (εικ. 24).

Επίσης, εκτίθενται ανάγλυφα που σχετίζονται με τις θεατρικές παραστάσεις: μια στήλη με έξι θεατρικά προσωπεία, μάλλον από τη διακόσμηση της σκηνής του θεάτρου, καθώς και μαρμάρινα ανάγλυφα με νεαρές στροβιλιζόμενες χορεύτριες, που ίσως αποτελούσαν επένδυση βάσης αγάλματος ή χορηγικού τρίποδα (εικ. 25).

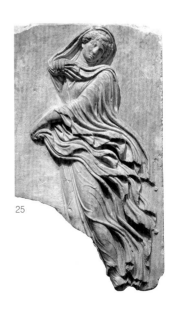

25

Η ΑΚΡΟΠΟΛΗ
ΚΑΤΑ ΤΟΥΣ ΠΡΟΪΣΤΟΡΙΚΟΥΣ ΚΑΙ ΑΡΧΑΪΚΟΥΣ ΧΡΟΝΟΥΣ

Η Ακρόπολη, ένας βράχος ύψους 156,20 μ., με επιφάνεια περίπου 250×110 μ., δηλαδή λιγότερο από 30 στρέμματα, αποτελούσε από την προϊστορική περίοδο το κέντρο της ζωής της Αθήνας. Αρχικά φαίνεται ότι είχε καθαρά οικιστικό χαρακτήρα, ως τόπος κατοικίας του αρχηγού και κάποιων εξεχόντων μελών της κοινότητας, αλλά ασφαλώς θα λειτουργούσε και ως καταφύγιο του υπόλοιπου πληθυσμού σε περίπτωση κινδύνου. Κατά τους Μυκηναϊκούς χρόνους (1600-1100 π.Χ.), πιθανόν να ιδρύθηκε ανάκτορο-έδρα του Μυκηναίου βασιλιά, αν και δεν έχουν σωθεί ασφαλή κατάλοιπά του. Γύρω στο 1250, όπως άλλες θέσεις της νότιας Ελλάδας, οχυρώθηκε με **κυκλώπεια τείχη**, μήκους 760 μ. και ύψους έως 10 μ.

Οι πρώτες ασφαλείς αρχαιολογικές μαρτυρίες για ύπαρξη ιερού πάνω στην Ακρόπολη ανάγονται στα μέσα του 8ου αι. π.Χ. Πρόκειται για την εύρεση ειδωλίων και κυρίως χάλκινων τριποδικών λεβήτων, μέσω της ανάθεσης των οποίων κάποιος μπορούσε να τιμήσει τους θεούς, αλλά και να αναδείξει την κοινωνική του παρουσία. Περίπου την ίδια εποχή φαίνεται ότι έλαβε χώραν και η συγκρότηση ολόκληρης της Αττικής σε ενιαία πόλη-κράτος. Το γεγονός αυτό οδήγησε στη δημιουργία στην Ακρόπολη ενός μεγάλου **θρησκευτικού κέντρου** για τη λατρεία της πολιούχου θεότητας με συμμετοχή όλων των κατοίκων, που είχε στόχο και την πολιτική ενοποίηση του πληθυσμού.

26. Αναπαράσταση της Ακρόπολης στις αρχές του 5ου αι. π.Χ. Διακρίνονται το αρχαικό πρόπυλο και ο *αρχαίος νεώς*, ενώ στη θέση του αρχαϊκού Παρθενώνος έχει αρχίσει να κτίζεται ο Προπαρθενών (μακέτα Μ. Κορρέ).

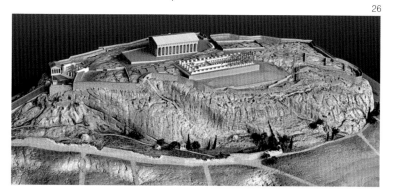

Τα αρχαϊκά αετώματα

Τα πρώτα οικοδομικά λείψανα μεγάλων ναϊκών οικοδομημάτων εμφανίζονται το α΄ μισό του 6ου αι. π.Χ., εποχή του Σόλωνος και του Πεισιστράτου. Πρόκειται κυρίως για τμήματα πώρινων αετωματικών γλυπτών που παριστάνουν ή λιοντάρια να κατασπαράζουν ταύρους ή άθλους του Ηρακλή (εικ. 28). Βρέθηκαν είτε κτισμένα στο κλασικό τείχος της Ακρόπολης, είτε θαμμένα στα νότια και νοτιοανατολικά του Παρθενώνος.

Το πιο μεγάλο και επιβλητικό από τα αετώματα, που έχει μήκος περίπου 20 μ., μας υποδέχεται μόλις ανεβούμε τη σκάλα και φαίνεται ότι ανήκε στη δυτική όψη του αρχαϊκού Παρθενώνος. Αυτός ο μεγάλος δωρικός ναός της Αθηνάς, με περίσταση 6×12 κιόνων, κτίστηκε γύρω στα 580/70, και ίσως εγκαινιάστηκε το 566/5, ταυτόχρονα με την αναδιοργάνωση της μεγάλης γιορτής των Παναθηναίων. Το **πώρινο αέτωμα** δεν διαθέτει ενιαίο θέμα αλλά αποτελείται από τρία σύνολα που έχουν ανασυντεθεί από δεκάδες θραύσματα και έχουν συμπληρωθεί. Και τα τρία αποδίδουν συγκρούσεις (εικ. 27): στο μέσον εικονίζονται δύο αντιθετικά λιοντάρια που κατασπαράζουν ταύρο, στο αριστερό άκρο ο Ηρακλής παλεύει

28

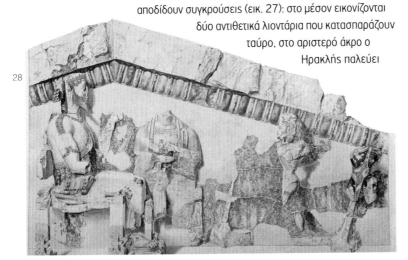

27. Τα σωζόμενα λείψανα των πώρινων γλυπτών του δυτικού αετώματος του αρχαϊκού Παρθενώνος.

28. Ένα από τα «μικρά» λεγόμενα αετώματα, με την υποδοχή του Ηρακλή στον Όλυμπο από τους ένθρονους Δία και Ήρα. Πίσω του, ο οδηγός του Ερμής.

18

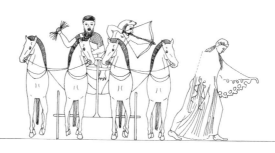

29

29-30. Σχεδιαστική αναπαράσταση και εικόνα του αγάλματος της Αθηνάς από το ανατολικό αέτωμα του *αρχαίου νεώ* με θέμα τη Γιγαντομαχία. Πρόκειται για την πρώτη, ολομάρμαρη και με ενιαίο θέμα αετωματική σύνθεση της Ακρόπολης, και για την πρώτη εμφάνιση της Αθηνάς σε μεγάλη κλίμακα (σχεδιαστική αναπαράσταση της κεντρικής σύνθεσης από τη Mary B. Moore).

30

με ένα θαλάσσιο ον, τον Νηρέα, και δεξιά πιθανότατα ο Ζευς, που έχει χαθεί, συγκρούεται με τον Τυφώνα ή τον τρισώματο δαίμονα, ένα ον με τρία φτερωτά άνω σώματα και φιδόμορφη ουρά (εικ. 27).

Δεν είναι εύκολο να ερμηνευθεί η σύνθεση των αετωμάτων αυτών. Πιστεύεται γενικά ότι δήλωναν την προσπάθεια θεών, ηρώων και ανθρώπων για την υποταγή των στοιχείων της φύσης. Ταυτοχρόνως, με τα θέματα αυτά ίσως να έδειχναν στους πιστούς το μεγαλείο και την ισχύ των θεών και να υπενθύμιζαν τις επιπτώσεις για όποιον τολμούσε να αμφισβητήσει τη δύναμη και την κυριαρχία τους. Ας σκεφθούμε μόνον ότι αυτή την εικόνα πρωτοαντίκριζαν οι επισκέπτες της Ακρόπολης, μόλις έμπαιναν μέσα στο ιερό από το πρόπυλο της Αρχαϊκής εποχής.

Στη βόρεια πλευρά της αρχαϊκής αίθουσας εκτίθεται μία από τις σημαντικότερες αετωματικές συνθέσεις της εποχής. Ανήκε στην κύρια, την ανατολική όψη του *αρχαίου νεώ*, ενός δωρικού περίπτερου ναού με 6×12 ή 13 κίονες, που οικοδομήθηκε είτε από τους γιους του τυράννου Πεισιστράτου, γύρω στο 520, είτε από τη νεαρή κλεισθένεια δημοκρατία, στα τέλη του 6ου αιώνα (εικ. 26). Παριστάνονται σκηνές από τη **Γιγαντομαχία**, δηλαδή τον αγώνα των θεών του Ολύμπου εναντίον των Γιγάντων, που αμφισβήτησαν τη θεϊκή κυριαρχία. Στην τελική έκβαση του αγώνα αυτού, που υποδηλώνει την ισχύ των θεών και την τιμωρία των αμφισβητούντων τη δύναμή τους, σημαίνοντα ρόλο έπαιξε η Αθηνά, που παριστάνεται να πολεμά προς τα δεξιά εναντίον του γίγαντα Εγκέλαδου, από τον οποίο σώζεται μόνο το άκρο πόδι (εικ. 29-30). Σύμφωνα με παλαιότερη άποψη, η ψηλή μορφή της πολεμικής θεάς δεν κατείχε το μέσον του αετώματος. Αυτό είχε παραχωρηθεί στον πατέρα της, τον Δία, ο οποίος εμφανιζόταν μαζί με το γιο του Ηρακλή σε τέθριππο άρμα, από το οποίο σώθηκαν δύο ημίτομα αλόγων (εικ. 29). Δίπλα παριστάνονται άλλοι γίγαντες ηττημένοι από άλλους θεούς, οι μορφές των οποίων δεν έχουν σωθεί.

Τα αναθήματα

Κατά τον 6ο αιώνα ο χώρος της Ακρόπολης ήταν γεμάτος από αναθήματα των αριστοκρατικών γενών της πόλης, δείγμα της πίστης τους στη θεά και του έντονου κοινωνικού ανταγωνισμού τους. Το ιερό της Αθηνάς, ως κεντρικό ιερό όλης της Αττικής, αποτελούσε το ιδανικό σκηνικό για την καταξίωσή τους μέσω της ανάθεσης πολυδάπανων αφιερωμάτων. Υπάρχουν επίσης λιγότερα αναθήματα εμπόρων και βιοτεχνών, αφού μια υπόσταση της Αθηνάς, η Εργάνη, ήταν προστάτιδα των χειρωνακτών. Από τα υπόλοιπα, ιδιαίτερο ενδιαφέρον παρουσιάζουν ο **Μοσχοφόρος**, αφιέρωμα κάποιου πλούσιου κτηνοτρόφου (εικ. 31), οι **γραφείς**, ίσως δημόσιοι άρχοντες ή **ταμίες** των ιερών χρημάτων στην Ακρόπολη, και το **λαγωνικό** του ιερού της Αρτέμιδος. Τα υπόλοιπα είναι κυρίως αγάλματα ιππέων, κούρων και κορών.

Οι ιππείς

Η κατοχή και η συντήρηση αλόγων ήταν στην αρχαιότητα δαπανηρή διαδικασία και αποτελούσε προνόμιο κυρίως των αριστοκρατών. Έτσι, τα όμορφα ζώα είχαν αναχθεί σε σύμβολα πλούτου και υψηλής κοινωνικής θέσης (εικ. 33). Δεν είναι τυχαίο, ότι η δεύτερη κοινωνική τάξη στο σύστημα των τεσσάρων φυλών της σολώνειας πολιτείας ονομαζόταν ιππείς και είναι πολύ πιθανό τα λαμπρά μαρμάρινα αγάλματα ιππέων του 6ου αιώνα στην Ακρόπολη να αποτελούσαν αναθήματα που ανεδείκνυαν τον πλούτο και την ισχύ αυτής της τάξης (εικ. 32). Οι αφορμές για την ανάθεσή τους μπορεί να ήταν πολλές: από ένα απλό κοινωνικό γεγονός έως μια νίκη σε ιππικούς αγώνες. Αυτός ίσως είναι και ο λόγος, που κάποιοι από τους ιππείς παριστάνονται στεφανωμένοι.

31. Ο Μοσχοφόρος, πλούσιος επαρχιώτης της Αττικής με το ζώο στους ώμους του εκφράζει τη δύναμη και τον πλούτο των αγροτοκτηνοτρόφων.

32. Ο λεγόμενος «ιππέας Rampin», από το όνομα του πρώτου ιδιοκτήτη του κεφαλιού που σήμερα βρίσκεται στο Μουσείο του Λούβρου. Εντυπωσιακή η περίτεχνη κόμμωση και το στεφάνι στα μαλλιά.

33. Το ευγενές άλογο, η κατοχή του οποίου δήλωνε ανδρεία και υψηλή κοινωνική τάξη, αποτελεί σύνηθες ανάθημα σε όλες τις εποχές. Το συγκεκριμένο χρονολογείται στο 490 π.Χ.

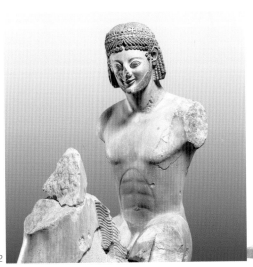

31

32

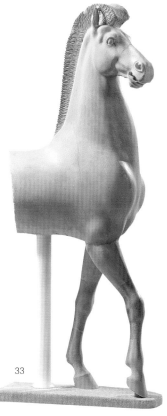

33

34-35. Χρωματική απόδοση και όψη της κόρης αρ. 679, της λεγόμενης «Πεπλοφόρου», γιατί ξεχωρίζει από τις άλλες στο ντύσιμο.

36. Άποψη της αρχαϊκής αίθουσας του μουσείου. Έτσι όπως στέκονται τα έργα πάνω στα ψηλά βάθρα, μας δίνουν ένα πανόραμα της αρχαϊκής γλυπτικής, που στην Αττική, κυρίως στην Ακρόπολη, βρήκε την ευγενέστερη έκφρασή της.

37-38. Η κόρη αρ. 680, με τον καρπό στο δεξιό χέρι ως προσφορά στη θεά και η αρ. 675, η «Χιώτισσα», επειδή έχει συνδεθεί με το χιακό εργαστήριο καλλιτεχνικής παραγωγής.

Οι κόρες

Πολύ περισσότερα, γύρω στα 200, αν κρίνουμε από τα τμήματα που έχουν διασωθεί, ήταν τα αγάλματα των κορών, που παριστάνονται να κρατούν μια προσφορά για τη θεά και είχαν ανατεθεί στην Ακρόπολη από το 580/70-490 π.Χ. Πολλές ερμηνείες έχουν δοθεί γι' αυτές, αλλά πιθανότερη φαίνεται αυτή που τα συνδέει με τη συνήθεια των πλούσιων κοριτσιών της Αθήνας να υπηρετούν για ένα διάστημα της νεανικής τους ζωής στη λατρεία της Αθηνάς. Φαίνεται πως μετά το τέλος της εκεί θητείας τους, οι πατέρες τους, εφόσον οι περισσότεροι αναθέτες είναι άνδρες, συνήθιζαν να αφιερώνουν στο ιερό αγάλματα των θυγατέρων τους, θυμίζοντας στη θεά την ευσέβεια της οικογένειας και στους συμπολίτες τους την ισχυρή κοινωνική τους παρουσία.

Η πιο διάσημη από τις κόρες είναι η λεγόμενη **Πεπλοφόρος**, επειδή μέχρι πρότινος θεωρούσαμε ότι ήταν ντυμένη με δωρικό πέπλο αντί του χιτώνα που φορούν οι υπόλοιπες (εικ. 35). Όμως, τελευταίες έρευνες των χρωμάτων που διασώζει δίνουν μια νέα διάσταση, αφού αποκαλύπτουν ότι δεν φορά πέπλο αλλά επενδύτη, που ανοίγει μπροστά αποκαλύπτοντας ένα διακοσμημένο εσωτερικό ένδυμα (εικ. 34). Η διακόσμησή του αποτελείται από διάχωρα, που γεμίζουν με πραγματικά ή φανταστικά ζώα. Επειδή τέτοιο ένδυμα με αντίστοιχη διακόσμηση φορούν στην αρχαία τέχνη μόνο θεές, είναι πιθανόν να πρόκειται για θεά, ίσως την Άρτεμη, όπως προτάθηκε τελευταία.

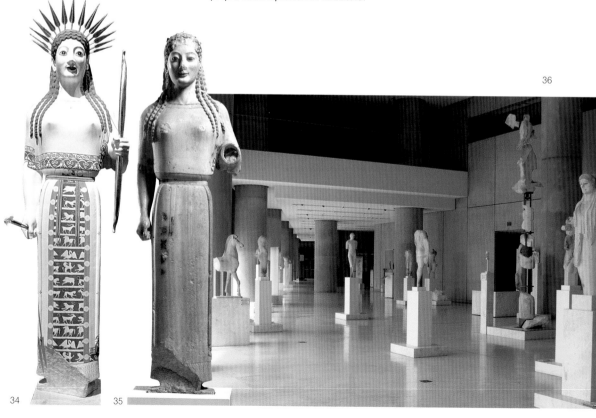

36

34 35

Σπουδαία είναι και η κόρη του γλύπτη Αντήνορος, στημένη στο αρχικό της βάθρο με πολύτιμη επιγραφή (εικ. 39). Ήταν ανάθημα του Νεάρχου (του κεραμέα ή κάποιου από το δήμο των Κεραμέων) ως απαρχή της εργασίας του, δηλαδή ως προσφορά στη θεά του πρώτου κέρδους του.

Τα αγάλματα αυτά ήταν στημένα στο ύπαιθρο σε ψηλά βάθρα ή κίονες, όπως περίπου στέκονται και σήμερα στο μουσείο (εικ. 36). Όλα δε έφεραν **βάσεις με επιγραφές**, στις οποίες αναφέρονταν τα ονόματα των αναθετών, πολλές δε φορές και των γλυπτών, που με περηφάνια για το έργο τους, επιδίωκαν να αναδείξουν την καλλιτεχνική τους προσωπικότητα.

Το πιο δυναμικό στοιχείο ευφροσύνης της αρχαϊκής τέχνης εκφράζεται με το γνωστό ως **«αρχαϊκό μειδίαμα»** (εικ. 37-38). Αυτό δεν είναι πραγματικό χαμόγελο (το έχουν άλλωστε και τα επιτύμβια αγάλματα), αλλά θεωρείται ως προσπάθεια του αρχαϊκού γλύπτη να δώσει έντονη ζωή και έκφραση στα πρόσωπα των έργων, μαζί με το μεγάλο μέτωπο, τα τεράστια αμυγδαλωτά μάτια και τα ισχυρά ζυγωματικά.

39. Η κόρη του Αντήνορος, από το όνομα του γλύπτη που τη δημιούργησε. Έχει τοποθετηθεί πάνω στο αρχαίο βάθρο της, που φέρει επιγραφή με τα ονόματα του γλύπτη και του αναθέτη, αλλά και την αφορμή της ανάθεσης.

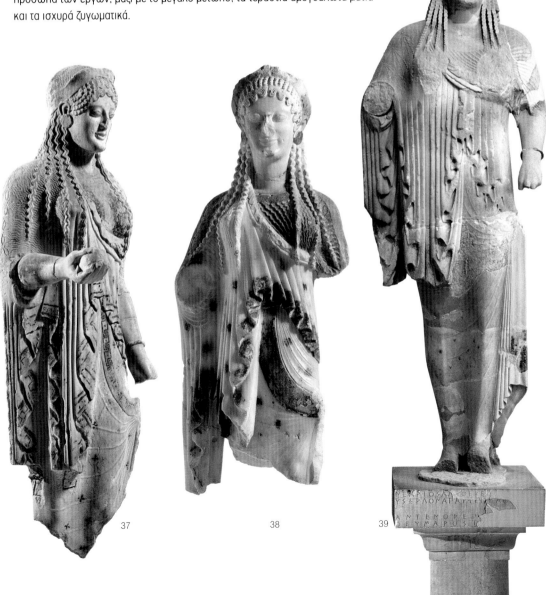

37　　　38　　　39

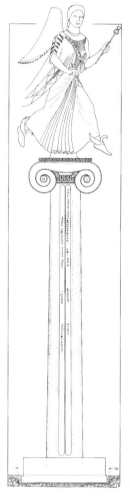

ΚΑΤΑ ΤΟΥΣ ΠΕΡΣΙΚΟΥΣ ΠΟΛΕΜΟΥΣ

Έντονη ιστορική χροιά αποπνέουν τα εκθέματα που σχετίζονται με αυτή τη δραματική περίοδο της αρχαίας ελληνικής ιστορίας. Η Νίκη του Καλλιμάχου συνδέεται με **τη μάχη του Μαραθώνος** (490 π.Χ.). Σύμφωνα με την περιγραφή του Ηροδότου (6,109-111), πριν από τη μάχη υπήρχε διχογνωμία μεταξύ των δέκα Αθηναίων στρατηγών ως προς την άμεση ή όχι επίθεση κατά των Περσών. Τότε ο Μιλτιάδης, υπέρμαχος της πρώτης επιλογής, κάλεσε τον πολέμαρχο Καλλίμαχο και με πύρινο λόγο τον έπεισε να ψηφίσει υπέρ της πρότασής του. Κατά τη μάχη που επακολούθησε, ο Καλλίμαχος, αρχηγός του δεξιού κέρατος της παράταξης, έπεσε μαχόμενος ηρωικά.

Προς τιμήν του αφιερώθηκε στην Ακρόπολη αυτό το μνημείο, μία Νίκη πάνω σε ψηλό ιωνικό κίονα (εικ. 40). Το χαραγμένο κατά μήκος του κίονα επίγραμμα αναφέρεται στη γενναιότητά του. Το μνημείο, με αρχικό ύψος 5 μ., είχε στηθεί στα βορειοανατολικά του Προπαρθενώνος και, τι ειρωνεία, καταστράφηκε από τους Πέρσες που πυρπόλησαν την Ακρόπολη το 480, λίγο πριν από τη ναυμαχία της Σαλαμίνας.

Δίπλα στο ανάθημα, σε οριζόντια προθήκη, εκτίθενται αγάλματα που φέρουν τα **σημάδια της περσικής καταστροφής**, καθώς και ένας «θησαυρός» 62 νομισμάτων της εποχής, που παρήχθησαν από άργυρο των ορυχείων του Λαυρίου, η εκμετάλλευση των οποίων επέτρεψε στον Θεμιστοκλή να δημιουργήσει το στόλο που κατενίκησε τους Πέρσες στη Σαλαμίνα.

Ο **Προπαρθενών**, που άρχισε να κτίζεται μετά τη μάχη του Μαραθώνος, θα ήταν ο πρώτος ολομάρμαρος ναός της κυρίως Ελλάδας, πράγμα που οφείλεται στην προ ολίγων τότε ετών ανακάλυψη των λατομείων της Πεντέλης. Ημιτελής (εικ. 26) καταστράφηκε από τους Πέρσες. Οι ημίεργοι σπόνδυλοι του ναού αυτού, μαζί με τμήματα άλλων κατεστραμμένων αρχαϊκών κτηρίων, ενσωματώθηκαν από τον Θεμιστοκλή στο βόρειο τείχος της Ακρόπολης, έτσι ώστε να είναι ορατοί από την Αγορά ως ερείπια μνήμης του αγώνα εναντίον των βαρβάρων (εικ. 41).

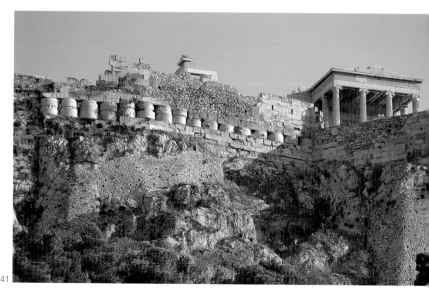

40 41

Έργα του «αυστηρού ρυθμού»

Στο τέλος της αρχαϊκής αίθουσας, και προς το βάθος, εκτίθενται μερικά έργα που χρονολογούνται από το 480-450 π.Χ., από την περίοδο μεταξύ Αρχαϊκής και Κλασικής εποχής, που συμβατικά έχει ονομαστεί εποχή του «αυστηρού ρυθμού» λόγω της έκφρασης των αγαλμάτων, τα οποία έχουν χάσει πλέον το αρχαϊκό μειδίαμα. Πρόκειται για διάσημα αγάλματα, όπως ο **παις του Κριτίου** (εικ. 44), ο **ξανθός έφηβος** (εικ. 43), η κόρη του Ευθυδίκου, η Αθηνά του Αγγέλιτου, έργο του Ευήνορος, και στο βάθος το ανάγλυφο της **σκεπτόμενης Αθηνάς** (εικ. 42). Η σημασία των έργων αυτών είναι διττή: ιστορική, γιατί δηλώνει πως αμέσως μετά την καταστροφή που προκάλεσαν οι Πέρσες συνεχίστηκε αμείωτη η πρακτική της ανάθεσης αφιερωμάτων στην Ακρόπολη, αλλά και καλλιτεχνική, γιατί μας δείχνει τα μεγάλα βήματα που έγιναν την εποχή αυτή στην τέχνη, με τη διάσπαση των αρχαϊκών σχημάτων και την κατάκτηση νέων, πιο φυσικών, μορφών, που σύντομα οδήγησαν στην κορύφωση της Κλασικής περιόδου.

Σ' αυτό ακριβώς το σημείο αξίζει να αναφερθούμε και σε ένα ακόμη διάσημο άγαλμα της εποχής που δεν σώθηκε, παρά μόνο τμήμα της επίστεψης του βάθρου του από επισκευή των Ρωμαϊκών χρόνων. Πρόκειται για τη μεγάλη ορειχάλκινη φειδιακή **Αθηνά Πρόμαχο**, που είχε στηθεί γύρω στο 460 π.Χ. μεταξύ Προπυλαίων και Ερεχθείου (εικ. 69). Είχε ύψος 7-9 μ. και σύμφωνα με την παράδοση η αιχμή του δόρατος και το λοφίο του κράνους της θεάς φαίνονταν από τη θάλασσα. Το άγαλμα δημιουργήθηκε από τα λάφυρα της μάχης στον Ευρυμέδοντα (467 π.Χ.), αλλά ήταν ευχαριστήριο για τη νίκη στον Μαραθώνα και θα πρέπει να στήθηκε με πρωτοβουλία του Κίμωνος, γιου του Μιλτιάδη, σε μια προσπάθεια να αποκαταστήσει τη μνήμη του πατέρα του που πέθανε στη φυλακή. Είναι το πρώτο δημόσιο έργο που ανέθεσε στον Φειδία το αθηναϊκό κράτος.

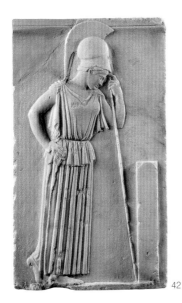

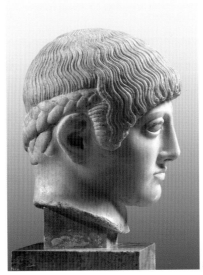

42

43

44

45. Σχεδιαστική αναπαράσταση
των μνημείων της Ακρόπολης
από ΒΔ. Τα οικοδομήματα, έργα
της αθηναϊκής πολιτείας κατά το
β΄ μισό του 5ου αιώνα, είχαν
στόχο αφενός να αποδώσουν
τιμή στη θεά προστάτιδα της
πόλης, την Αθηνά, και αφετέρου
να εξυμνήσουν και να
αναδείξουν το ηρωικό παρελθόν
και τα επιτεύγματα των
Αθηναίων, στο πλαίσιο της
διεκδίκησης της πανελλήνιας
ηγεμονίας τους (σχ. Μ. Κορρέ).

Η ΚΛΑΣΙΚΗ ΑΚΡΟΠΟΛΗ

Οι περσικοί πόλεμοι αποτελούν σταθμό στην ιστορία του δυτικού πολιτισμού. Μετά τις μεγάλες νίκες εναντίον των Περσών, η Αθήνα ήταν πλήρως κατεστραμμένη αλλά με απίστευτο δυναμισμό, που είχε ως αποτέλεσμα, μέσα σε λίγα χρόνια, να αναδειχθεί σε ηγέτιδα πόλη και σε **πνευματικό και καλλιτεχνικό κέντρο όλου του ελληνικού κόσμου**. Πρόκειται για μια σπάνια στα ιστορικά δεδομένα συγκυρία, κατά την οποία η συνύπαρξη σπουδαίων ηγετών, ενός συνειδητοποιημένου μέσα από την ανάπτυξη της δημοκρατίας λαού, άφθονων οικονομικών πόρων, καθώς και μεγάλων καλλιτεχνών οδήγησε, στον 5ο αι. π.Χ., στη δημιουργία μεγάλων έργων και λαμπρών πολιτιστικών επιτευγμάτων. Ο χαρακτηρισμός της περιόδου ως «κλασικής» υποδηλώνει την αναγωγή της πόλης και των δημιουργημάτων της σε πρότυπο, βάσει του οποίου θα αξιολογούνταν στο εξής όλοι οι προγενέστεροι και μεταγενέστεροι πολιτισμοί.

Την πιο χαρακτηριστική έκφραση αυτής της περιόδου αποτελούν τα αρχιτεκτονικά έργα. Δημιουργούνται οι προϋποθέσεις για να τεθεί σε εφαρμογή από την αθηναϊκή πολιτεία ένα μεγάλο οικοδομικό πρόγραμμα, που περιελάμβανε συνολικά **12 ναούς** και άλλα μνημειακά οικοδομήματα σε ολόκληρη την Αττική. Επίκεντρο, όπως ήταν αναμενόμενο, αυτής της αρχιτεκτονικής δραστηριότητας αποτέλεσε η κατεστραμμένη για τριάντα χρόνια Ακρόπολη.

Το πρόγραμμα σχεδιάστηκε από τον ίδιο τον **Περικλή** και την πολιτική και καλλιτεχνική ομάδα που τον περιστοίχιζε. Προέβλεπε την κατασκευή τριών ναών προς τιμήν των τριών υποστάσεων της προστάτιδας θεάς Αθηνάς (Πολιάς,

45

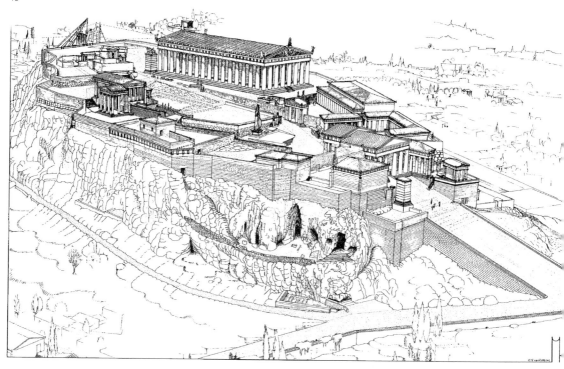

Παρθένος, Νίκη) και ενός μνημειακού προπύλου. Η ολοκλήρωσή του διήρκεσε, με διακοπές, όλο το β΄ μισό του 5ου αιώνα. Το αρχιτεκτονικό πρόγραμμα είχε **πολλαπλούς στόχους**. Πρώτα-πρώτα αποτελούσε εκδήλωση της ευσέβειας των Αθηναίων και ευχαριστήριο προς την Αθηνά και τους άλλους θεούς, που είχαν συμβάλει τα μέγιστα στις πολεμικές νίκες σε στεριά και θάλασσα, εξασφαλίζοντας την απομάκρυνση του περσικού κινδύνου. Δεύτερον, τα έργα είχαν στόχο την αποκατάσταση της εικόνας του θρησκευτικού κέντρου της πόλης, που δεν ήταν δυνατόν να παραμένει στην κατάσταση που το είχαν αφήσει οι Πέρσες. Τρίτον, αποσκοπούσε στο να θέσει την τέχνη, τη μνημειακή αρχιτεκτονική και τη γλυπτική, στην υπηρεσία της πολιτικής προπαγάνδας. Μέσα δηλαδή από το μεγαλείο των νέων οικοδομημάτων και μέσα από τα μηνύματα του γλυπτού διακόσμου να κάνει γνωστή σε όλο τον αρχαίο κόσμο την αξίωση της Αθήνας για ηγεμονία, να την αναδείξει σε ηγέτιδα πόλη (εικ. 45).

Για την υλοποίηση των έργων αποφασίστηκε η άμεση διάθεση 5.000 ταλάντων από το δημόσιο θησαυρό, καθώς και η ετήσια εκταμίευση άλλων 200 για τα επόμενα 15 χρόνια. Τα **χρήματα** αυτά είχαν προέλθει από περσικά λάφυρα, κυρίως από τη ναυμαχία του Ευρυμέδοντος (467 π.Χ.), από τις προσόδους των μεταλλείων του Λαυρίου και μόνον ένα μικρό μέρος από τις εισφορές των συμμάχων πόλεων. Τα πρώτα έργα, ο Παρθενών (447-432 π.Χ.) και τα Προπύλαια (437-432 π.Χ.) κατασκευάστηκαν σε μικρό σχετικά χρονικό διάστημα και ευτύχησε να τα εγκαινιάσει ο ίδιος ο Περικλής. Το Ερεχθείο (421-415 και 410-406 π.Χ.) και ο ναός της Αθηνάς Νίκης (432 ή 426-424 ή 421 π.Χ.) δημιουργήθηκαν σταδιακά κατά τα διαλείμματα του Πελοποννησιακού πολέμου.

Περικλής Ξανθίππου Χολαργεύς

Ο ηγέτης της αθηναϊκής δημοκρατίας και δημιουργός του αποκαλούμενου «χρυσού αιώνα», όπως απεικονίστηκε μετά θάνατον από το σύγχρονό του γλύπτη Κρησίλα (εικ. 47). Υπήρξε στρατηγός για 32 χρόνια (461-429 π.Χ.) και συνετέλεσε τα μέγιστα στον πρωταγωνιστικό ρόλο της Αθήνας σε στρατιωτικό, πολιτικό και καλλιτεχνικό επίπεδο. Γεννήθηκε το 495 από αριστοκρατική οικογένεια, ασχολήθηκε από νέος με τα κοινά και το 461 ανέλαβε την ηγεσία της δημοκρατικής παράταξης. Στις ενέργειές του οφείλεται κατά κύριο λόγο η εδραίωση της νεότευκτης αθηναϊκής δημοκρατίας, η ανάδειξη της Αθήνας σε ναυτική αυτοκρατορία και στη σημαντικότερη δύναμη της εποχής. Στα επιτεύγματά του περιλαμβάνονται και τα μεγάλα έργα της αθηναϊκής αρχιτεκτονικής, κυρίως στην Ακρόπολη, που κατέστησαν την Αθήνα το καλλιτεχνικό και πνευματικό κέντρο της αρχαιότητας, αλλά και το σύμβολο της κλασικής τέχνης εσαεί.

46. Όστρακο (τμήμα πήλινου αγγείου) από οστρακισμό (ψηφοφορία) με το όνομα και το πατρώνυμο του Περικλή. Μουσείο Αρχαίας Αγοράς.

47. Πορτρέτο του Περικλή. Εικονίζεται με κράνος επειδή ήταν στρατηγός, αλλά το πρόσωπό του είναι ωραιοποιημένο για να δηλωθεί η πολιτική και ηθική αρετή του ανδρός. Λονδίνο, Βρετανικό Μουσείο.

46

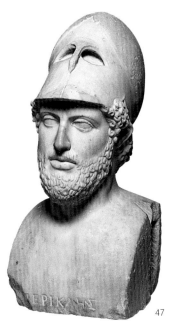

47

ΤΑ ΠΡΟΠΥΛΑΙΑ

Τα Προπύλαια αποτελούν ένα ακραιφνές αρχιτεκτόνημα, ένα κτήριο χωρίς γλυπτό διάκοσμο. Άρχισαν να κατασκευάζονται το 437 π.Χ., μετά το τέλος των οικοδομικών εργασιών του Παρθενώνος, σε σχέδια του αρχιτέκτονα Μνησικλή. Εμφανίζουν τόσα πολλά κοινά στοιχεία με το μεγάλο ναό, που επιτρέπουν την υπόθεση ότι ο Μνησικλής ήταν μαθητής του Ικτίνου και πως πιθανότατα στα δύο κτήρια εργάστηκε το ίδιο οικοδομικό συνεργείο. Η μεγάλη επιτυχία του αρχιτέκτονα φαίνεται από το ότι κατόρθωσε να προσδώσει τη λαμπρότητα μεγάλου ναού σε ένα κτήριο εισόδου.

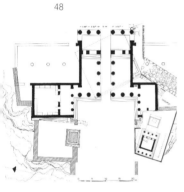

48

Η **πρωτοτυπία του σχεδιασμού** έγκειται στο ότι για πρώτη φορά στην ιστορία της αρχιτεκτονικής συντέθηκε ένα μνημειακό σύνολο σχήματος Π, δημιουργώντας έτσι το σχήμα της υποδοχής, σαν μια ανοιχτή αγκαλιά προς την πλευρά του επισκέπτη (εικ. 48). Το κεντρικό κτήριο αποτελείται από δύο ανισοϋψείς χώρους λόγω του κατηφορικού του εδάφους, οι οποίοι έχουν εξάστυλες ναόσχημες προσόψεις με δωρικούς κίονες που αντιγράφουν αυτούς του Παρθενώνος (εικ. 49). Στο σημείο σύνδεσης των δύο χώρων διαμορφώνονταν πέντε ανισοϋψείς συμμετρικές θύρες, που έδωσαν και τον πληθυντικό αριθμό στο κτήριο (Προπύλαια). Στο δυτικό τμήμα σχηματιζόταν διάδρομος με τρεις ιωνικούς κίονες στην κάθε πλευρά, που ίσως αντιγράφουν τους χαμένους ιωνικούς κίονες από το δυτικό διαμέρισμα του Παρθενώνος. Στα αριστερά του εισερχομένου διαμορφώνεται μικρή αίθουσα με τρίστυλη πρόσταση, που είχε στο εσωτερικό πίνακες (γι' αυτό ονομάστηκε **Πινακοθήκη**) και 17 ανάκλιντρα, που προφανώς λειτουργούσε ως χώρος αναψυχής (λέσχη) των επίσημων επισκεπτών ή/και παράθεσης συμποσίων κατά τις γιορτές που γίνονταν στην Ακρόπολη.

49

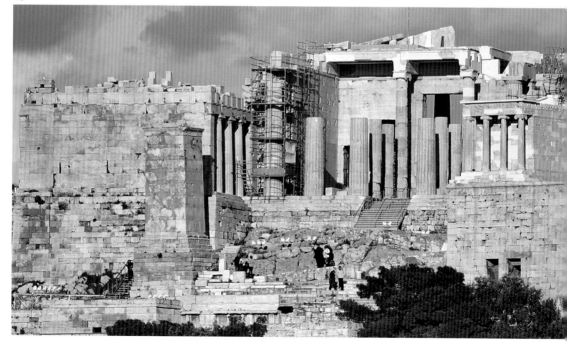

Ο ΝΑΟΣ ΤΗΣ ΑΘΗΝΑΣ ή ΑΠΤΕΡΟΥ ΝΙΚΗΣ

Η Αθηνά Νίκη είναι μία από τις υποστάσεις με τις οποίες λατρευόταν η Αθηνά στον ιερό βράχο. Ήταν αυτή που συμπαραστεκόταν στους Αθηναίους κατά τους πολέμους, η νικηφόρος θεά, αυτή που χάριζε τις πολεμικές νίκες. Η ονομασία του ναού ως της Απτέρου Νίκης είναι αρχαία, αλλά οφείλεται σε παρεξήγηση του γεγονότος ότι το λατρευτικό άγαλμα της Αθηνάς δεν είχε, φυσικά, φτερά. Κατά τους Ρωμαϊκούς όμως χρόνους, οπότε κυριάρχησε η ονομασία του ως ναού της Νίκης, η απουσία φτερών στο άγαλμα ερμηνεύθηκε ως αφαίρεσή τους από τους Αθηναίους για να μη φύγει ποτέ η Νίκη από την πόλη τους.

Το 450/49 π.Χ. αποφασίζεται από την αθηναϊκή Βουλή η ανάθεση κατασκευής του ναού στον Καλλικράτη, οι όροι της οποίας μας σώθηκαν σε επιγραφή που εκτίθεται στο μουσείο. Τελικά, η έναρξη καθυστέρησε περίπου 20-25 χρόνια, γιατί δόθηκε προτεραιότητα στον Παρθενώνα και στα Προπύλαια. Η κατασκευή του όμως θεωρήθηκε αναγκαία στα χρόνια του Πελοποννησιακού πολέμου για λόγους πολιτικής προπαγάνδας. Οι μονολιθικοί εδώ κίονες, ύψους 4 μ., μοιάζουν πολύ με τους ιωνικούς των Προπυλαίων, αν και έχουν μόλις το μισό τους μέγεθος.

Είναι αξιοσημείωτο ότι ο ναός της Αθηνάς Νίκης ήταν ο πρώτος ναός ιωνικού ρυθμού στην ιωνική Αθήνα. Οι αρχιτεκτονικοί ρυθμοί δεν αντιστοιχούσαν απολύτως στη φυλετική διαίρεση των αρχαίων και η μνημειακότητα της αθηναϊκής αρχιτεκτονικής εκφραζόταν άψογα με το δωρικό ρυθμό. Σε τόσο όμως μικρό μέγεθος ήταν αδύνατον να αποδοθεί αυτή η μνημειακότητα. Έτσι, αποφασίστηκε να αναδειχθεί ο ναός με άλλα μέσα, όπως η χάρη και η λεπτεπίλεπτη διακόσμηση, που διέθετε ο ιωνικός ρυθμός (εικ. 50).

50

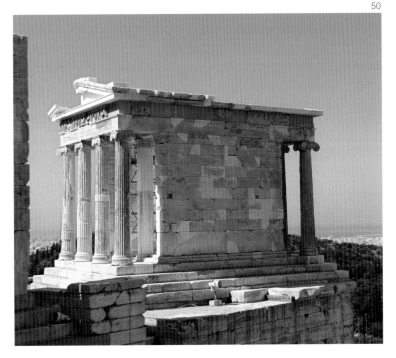

48. Κάτοψη των Προπυλαίων και του ναού της Αθηνάς Νίκης. Με διακεκομμένη γραμμή δηλώνονται οι θέσεις των προκλασικών κτηρίων (σχ. Ι. Τραυλού).

49. Όψη των Προπυλαίων και του ναού της Αθηνάς Νίκης από ΝΔ, κατά τη διάρκεια των πρόσφατων αναστηλωτικών εργασιών, που βελτίωσαν κατά πολύ την εικόνα των μνημείων.

50. Όψη του ναού της Αθηνάς Νίκης από ΒΑ, μετά το πέρας των πρόσφατων αναστηλωτικών εργασιών. Η ζωφόρος μεταφέρθηκε στο μουσείο και στο κτήριο τοποθετήθηκε ακριβές αντίγραφο.

28

Ο **γλυπτός διάκοσμος** υπηρετεί τους ιδεολογικούς στόχους της αθηναϊκής πολιτικής, δηλαδή (α) την τίμηση της Αθηνάς Νίκης και τον τονισμό της παρουσίας της στην πόλη, και (β) την ανάδειξη των πολεμικών νικών της Αθήνας, που στόχο είχαν την προβολή της συμβολής της στην επιτυχή έκβαση των περσικών πολέμων και την εξ αυτής απορρέουσα αξίωση πανελλήνιας ηγεμονίας. Μάλιστα εδώ δηλώνεται, όχι μόνο με μυθολογικές αναφορές, όπως σε άλλα κτήρια, αλλά για πρώτη φορά και με ιστορικές. Μυθολογικά η ανάδειξη της πόλης εκφράζεται στα δύο αετώματα όπου φαίνεται ότι το ανατολικό απεικόνιζε Γιγαντομαχία και το δυτικό Αμαζονομαχία.

Άμεσες ιστορικές αναφορές εμπεριέχει η **ζωφόρος**. Χρονολογημένη γύρω στο 420 π.Χ., δηλαδή μέσα στον Πελοποννησιακό πόλεμο, λογικό είναι να χρησιμοποιήθηκε και ως φορέας αντισπαρτιατικής προπαγάνδας με την απεικόνιση των μαχών. Ο γλυπτός διάκοσμος ολοκληρώνεται με το **ανάγλυφο θωράκιο**, που τοποθετήθηκε ως στηθαίο στην άκρη του πύργου γύρω στο 410 π.Χ. για λόγους προστασίας. Εδώ η παράσταση βρίσκεται στην εξωτερική πλευρά, ήταν δηλαδή ορατή από τους ανερχόμενους στην Ακρόπολη ως συμπλήρωμα του γλυπτού διακόσμου του ναού. Μια σειρά από περίπου 50 φτερωτές προσωποποιήσεις της Νίκης ιδρύουν τρόπαια με ελληνικά ή περσικά όπλα και προετοιμάζουν θυσία για την Αθηνά (εικ. 52).

Ακόμη και σήμερα μένουμε εκστατικοί μπροστά στις νεανικές μορφές με τις πρωτότυπες κινήσεις, τα σφριγηλά κορμιά και τα διάφανα ενδύματα. Πιο γνωστή απ' όλες είναι η σανδαλίζουσα, η Νίκη που σηκώνει το πόδι για να λύσει το σανδάλι της και να ανέβει γυμνόποδη στο βωμό (εικ. 51). Με μια ανθρώπινη, καθημερινή κίνηση η μορφή δίνει την ευκαιρία στο γλύπτη να αναδείξει τις αρετές του σώματός της, αλλά και τη δική του ανυπέρβλητη καλλιτεχνική έκφραση.

51. Ένα από τα πιο διάσημα έργα τέχνης της Ακρόπολης: Η Νίκη που σκύβει για να λύσει το σανδάλι της.

52. Δύο από τις Νίκες του θωρακίου της Αθηνάς Νίκης οδηγούν έναν ταύρο για θυσία.

51

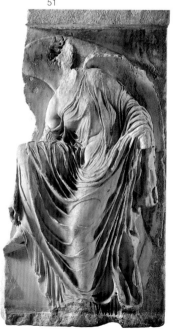

52

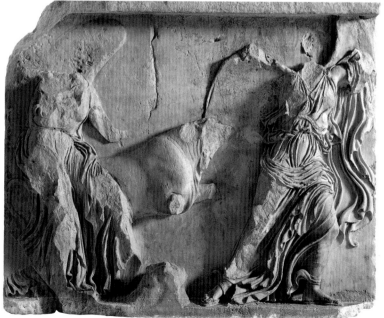

ΤΟ ΕΡΕΧΘΕΙΟ

Το Ερεχθείο, αν και υπολείπεται σε ακτινοβολία του Παρθενώνος, ήταν ο σημαντικότερος ναός επάνω στην Ακρόπολη, γιατί εκεί φυλασσόταν το πανάρχαιο ξύλινο άγαλμα της θεάς, στο οποίο κάθε τέσσερα χρόνια τοποθετούσαν το νέο πέπλο των Παναθηναίων. Φαίνεται ότι, λόγω της δύσκολης ιστορικής συγκυρίας, κτίστηκε σταδιακά στα διαλείμματα του Πελοποννησιακού πολέμου, από το 421-415 και από το 410-406 π.Χ. Πρόκειται για ένα ιδιότυπο και πολυσύνθετο οικοδόμημα που, ενώ είναι ναός, δεν έχει συμμετρία και κανονικότητα. Αποτελείται από τρεις διαφορετικούς όγκους που πατούν σε τέσσερα επίπεδα και διαθέτει τέσσερις όψεις με διαφορετικές στέγες και κιονοστοιχίες. Παρά τις χωροταξικές και αρχιτεκτονικές δυσκολίες, ο αρχιτέκτονας (Μνησικλής;) όχι μόνο κατόρθωσε να δώσει συνοχή στο κτήριο, αλλά και να το αναδείξει σε ένα από τα κομψότερα έργα της αρχαίας ελληνικής αρχιτεκτονικής.

Η ιδιαιτερότητα του Ερεχθείου οφείλεται σε πολλούς παράγοντες, που αποτέλεσαν και αυστηρούς όρους για το δημιουργό του: (α) Κτίστηκε στη βόρεια άκρη του βράχου, δίπλα στο τείχος, προφανώς για να αφήσει ελεύθερο τον κεντρικό χώρο της Ακρόπολης όπου συγκεντρώνονταν οι χιλιάδες πιστοί για να παρακολουθήσουν τη θυσία των Παναθηναίων. (β) Στο χώρο όπου κτίστηκε υπήρχε μεγάλη υψομετρική διαφορά που ξεπερνούσε τα 3 μ. (γ) Στο ναό έπρεπε να συστεγαστούν αρκετές λατρείες Ολύμπιων θεών, που σχετίζονταν με τα «ιερά μαρτύρια», δηλαδή με τις ενδείξεις της θεϊκής παρουσίας επάνω στον ιερό βράχο, όπως η ελιά της Αθηνάς, τα ίχνη από την τρίαινα και το νερό του Ποσειδώνος, κ.ά. (δ) Στο οικοδόμημα έπρεπε να ενταχθούν και τάφοι παλαιότερων βασιλέων, αρχηγετών και ηρώων από το μυθικό παρελθόν της πόλης, όπως ο Κέκροψ,

53. Κάτοψη του Ερεχθείου με συμπληρωμένη την εσωτερική του διαίρεση (σχ. Ι. Τραυλού).

54. Άποψη του Ερεχθείου από ΝΔ. Σε πρώτο επίπεδο τα θεμέλια του κατεστραμμένου από τους Πέρσες *αρχαίου νεώ*, του οποίου το Ερεχθείο αποτέλεσε λατρευτικό αλλά και συμβολικό διάδοχο.

53

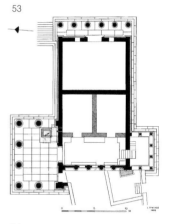

54

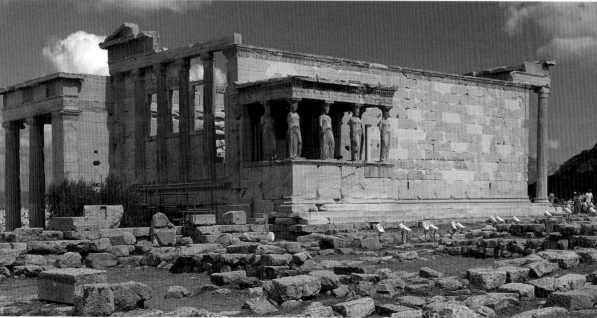

55. Υποθετική αναπαράσταση του Ερεχθείου από ΒΔ, κατά τη διάρκεια θυσιαστήριας πομπής. Εντυπωσιακή η λειτουργία των χρωμάτων στην ανάδειξη του αρχιτεκτονικού έργου και ιδιαιτέρως της ζωφόρου (σχ. P. Connolly).

56-57. Όψεις των Καρυατίδων. Οι γυναικείες μορφές, στητές σαν κολόνες, αναδείχθηκαν σε πρότυπο του αγαλματικού στηρίγματος στην ιστορία της αρχιτεκτονικής.

ο Ερεχθεύς, ο Βούτης, κ.ά., αφού η παρουσία τους τεκμηρίωνε το γεγονός ότι από τους πανάρχαιους χρόνους οι Αθηναίοι ήταν αυτόχθονες.

Όλα αυτά τα παλιά λείψανα έπρεπε να ενταχθούν σε ένα ενιαίο και μεγαλόπρεπο οικοδόμημα για να αποκτήσουν εμβληματικό χαρακτήρα, όπως απαιτούσαν οι ιδεολογικές και καλλιτεχνικές ανάγκες της εποχής. Ταυτοχρόνως, ο νέος ναός έπρεπε να μοιάζει στην εσωτερική του διάταξη με τον πρόδρομό του, τον *αρχαίο νεώ*, που είχε καταστραφεί από τους Πέρσες και που προφανώς υπηρετούσε τις ίδιες ανάγκες. Έτσι, ο σηκός διαιρέθηκε σε δύο κατά πλάτος μέρη (εικ. 53). Στο ανατολικό, που είχε εξάστυλη ιωνική πρόσοψη και δύο παράθυρα εκατέρωθεν της θύρας, ήταν ο ναός της Αθηνάς Πολιάδος και στέγαζε το πανάρχαιο ξόανο της θεάς. Στο δυτικό, που μάλλον αναπτυσσόταν σε διαφορετικά επίπεδα λόγω και της υψομετρικής διαφοράς, φιλοξενήθηκαν πολλές από τις υπόλοιπες λατρείες. Οι δύο προστάσεις στη βόρεια και τη νότια πλευρά του κτηρίου στέγαζαν και ταυτοχρόνως αναδείκνυαν κάποια από τα ιερά μαρτύρια, ενώ σε ένα υπαίθριο ιερό προς δυσμάς, στο Πανδρόσειον, παρέμειναν άλλα σεβάσμια λείψανα του αθηναϊκού παρελθόντος, όπως η ελιά της Αθηνάς (εικ. 55).

Το Ερεχθείο, λοιπόν, κτίστηκε για να μνημειοποιήσει και να αναδείξει όλα τα στοιχεία που τεκμηρίωναν την παρουσία των θεών στην πόλη και αποδείκνυαν την πανάρχαια παρουσία των Αθηναίων στην ίδια γη. Το γεγονός αυτό, ότι δηλαδή ήταν αυτόχθονες, αποτελούσε ένα από τα ισχυρότερα ιδεολογικά όπλα τους έναντι των Σπαρτιατών. Αισθάνονταν υπερήφανοι που ήταν Ίωνες και κατοικούσαν από πάντα στον τόπο τους, ενώ τους Δωριείς αντιπάλους τούς κατηγορούσαν ως νεοφερμένους. Με την τεκμηρίωση της μακραίωνης ιστορίας τους, μαζί και με τις αποδείξεις της αγάπης και του ενδιαφέροντος των θεών, οι Αθηναίοι ενίσχυαν το γόητρό τους σε εχθρούς και φίλους, χρησιμοποιώντας άλλο ένα μέσον για την ιδεολογική στήριξη των ηγεμονικών αξιώσεών τους στην Ελλάδα.

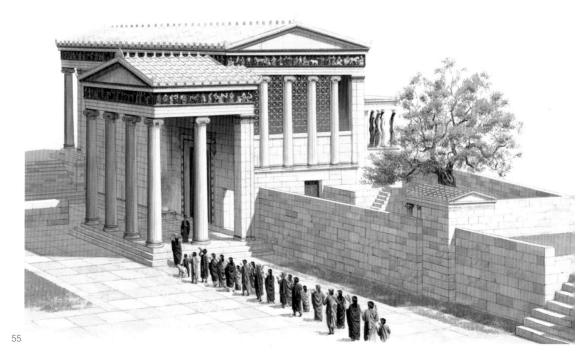







58. Άποψη της ανατολικής πλευράς του Ερεχθείου, με την εξάστυλη ιωνική πρόσταση, όπου βρισκόταν και η είσοδος του κυρίως ναού της Αθηνάς Πολιάδος.

59. Βάθρο αναθήματος με ανάγλυφη παράσταση ενός αγωνίσματος των Παναθηναίων, του αποβάτη δρόμου, που αντανακλά σκηνή της ζωφόρου του Παρθενώνος.

60. Ένα από τα πιο σημαντικά έργα της ελεύθερης γλυπτικής είναι η Πρόκνη και ο γιος της Ίτυς, έργο και ίσως προσωπικό ανάθημα του μαθητή του Φειδία Αλκαμένη, γύρω στο 430 π.Χ.

του Καλλιμάχου. Δεν αποκλείεται η κάθε κόρη να είχε και διαφορετικό χρωματισμό στα ενδύματά της, πράγμα που θα τόνιζε κατά πολύ την πολυχρωμία του κτηρίου.

Εκτός από τον καλλιτεχνικό τους χαρακτήρα, οι μορφές έχουν και συμβολικό, αφού η νότια πρόσταση βρίσκεται πάνω από τον τάφο του πανάρχαιου βασιλιά της πόλης, του Κέκροπος, και οι κόρες αποτελούν την καλλιτεχνική ζωοποιό έκφραση του ταφικού μνημείου. Με την ελαφρά κίνηση του ενός ποδιού τους παριστάνονται να βαδίζουν τελετουργικά σαν σε πομπή και με την απεικόνισή τους στο σεβάσμιο κτήριο μνημειοποιούσαν την ευσέβεια των Αθηναίων προς τους προγόνους τους.

Το δεύτερο γλυπτό σύνολο του Ερεχθείου είναι η **ζωφόρος** του, μήκους 60 μ., που περιέτρεχε τις τρεις, πλην ίσως της δυτικής, πλευρές του ναού, δίνοντάς του έτσι και μια αίσθηση ενότητας. Η ιδιαιτερότητα της ζωφόρου έγκειται στο γεγονός ότι για λόγους καλλιτεχνικούς ή οικονομικούς απαρτίζεται από μεμονωμένες μορφές από λευκό μάρμαρο, που είχαν προσ-ηλωθεί (ήλος = καρφί) πάνω σε πλάκες από σκουρόχρωμο ελευσινιακό λίθο. Παρόλο που έχουν σωθεί τμήματα άνω των εκατό μορφών (κυρίως γυναικών), δεν έχει γίνει δυνατόν να ταυτιστεί το θέμα της παράστασης, που πιθανόν να μην ήταν μόνον ένα. Έχει υποτεθεί ότι απεικονίζονταν σκηνές από το μύθο του Ερεχθέα, του ήρωα που έδωσε και το όνομα στο ναό, ή σχετίζονταν με την προέλευση των πολλών λατρειών του χώρου.

58

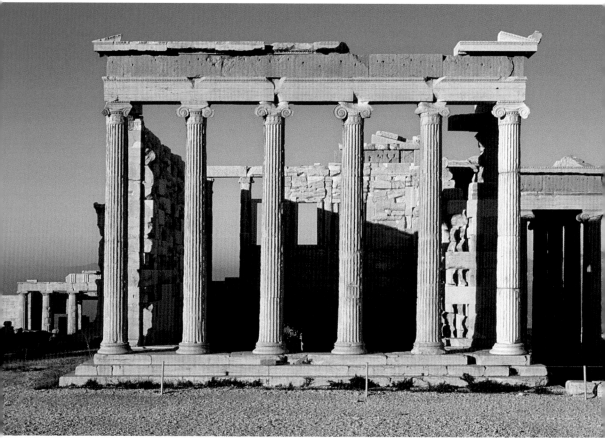

ΑΝΑΘΗΜΑΤΑ ΣΤΗΝ ΑΚΡΟΠΟΛΗ

Πριν ανεβούμε στον τρίτο όροφο με τα γλυπτά του Παρθενώνος, αξίζει να περιδιαβούμε τη βόρεια πτέρυγα του πρώτου ορόφου, όπου εκτίθενται σπουδαία αγάλματα, ανάγλυφα, μαρμάρινες βάσεις, επιγραφές και άλλα έργα της αρχαίας ελληνικής τέχνης που βρέθηκαν στην Ακρόπολη. Το ιερό της Αθηνάς ως κεντρικό ιερό της πόλης, αλλά και λόγω του μεγαλείου και της διασημότητάς του, δεχόταν πλήθος αναθημάτων είτε δημοσίων από την ίδια την αθηναϊκή πολιτεία είτε ιδιωτικών από σημαντικούς Αθηναίους αλλά και ξένους δωρητές.

Από τα έργα του 5ου αιώνα σημαντικότερο είναι το άγαλμα της Πρόκνης με το γιο της Ίτυ, έργο του μαθητή του Φειδία Αλκαμένη (εικ. 60). Από τον 4ο αιώνα ξεχωρίζει η κεφαλή του λατρευτικού αγάλματος της Αρτέμιδος Βραυρωνίας από το ιερό της στην Ακρόπολη, έργο του Πραξιτέλη, καθώς και αρκετά αγάλματα της Αθηνάς, κυρίως των Ρωμαϊκών χρόνων. Μεταξύ των πορτρέτων σπουδαίων ανδρών, αξίζει να σταθούμε στο ρωμαϊκό αντίγραφο του Μιλτιάδη από ένα πολυπρόσωπο φειδιακό ανάθημα στους Δελφούς, στο νεανικό πορτρέτο του Μεγάλου Αλεξάνδρου, καθώς και σε πορτρέτα Ρωμαίων αυτοκρατόρων.

Από τα ανάγλυφα, εντυπωσιακό αυτό με την παράσταση του ιερού πλοίου

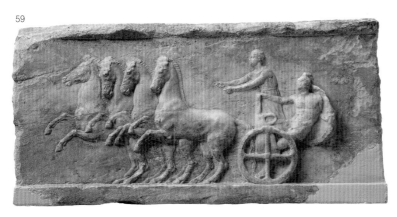

59

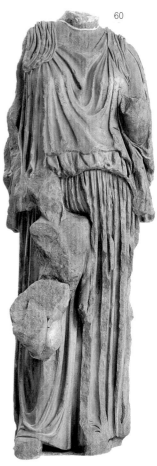

60

των Αθηναίων, της Παράλου, καθώς και τα βάθρα με σκηνές από αγωνίσματα και εκδηλώσεις των Παναθηναίων (εικ. 59). Ακόμη, πολλές επιγραφές αναφέρονται σε αποφάσεις του αθηναϊκού δήμου για συμμαχίες και συνθήκες με άλλες πόλεις, καθώς και σε τιμητικά ψηφίσματα για πρόσωπα που προσέφεραν ευεργεσίες στην Αθήνα.

Μοναδική και δυσερμήνευτη είναι μία μαρμάρινη σφαίρα από το Διονυσιακό θέατρο, του 2ου-3ου αι. μ.Χ., που φέρει διάφορα μαγικά σύμβολα και ίσως σχετίζεται με εκδηλώσεις μαγείας για τους αγώνες, τις μονομαχίες και άλλες τέτοιες δραστηριότητες που ελάμβαναν χώραν στο Διονυσιακό θέατρο κατά τους Ρωμαϊκούς αυτοκρατορικούς χρόνους.

Τέλος, με την ιστορία της πόλης κατά την ύστερη Αρχαιότητα σχετίζονται ένα πορτρέτο νεοπλατωνικού φιλοσόφου του 5ου αι. μ.Χ. και ένας μαρμάρινος θρόνος του 2ου αι. μ.Χ. που χρησιμοποιήθηκε ως επισκοπικός, όταν ο Παρθενών έγινε εκκλησία.

Ο ΠΑΡΘΕΝΩΝ

Ιστορικό και πολιτικό περιβάλλον

Ο Παρθενών αποτελεί το πιο χαρακτηριστικό μνημείο του κλασικού πολιτισμού, αφού είναι άρρηκτα συνδεδεμένος με την εποχή και τις συνθήκες που τον δημιούργησαν. Ήταν μια εποχή κατά την οποία συνέπεσαν το δημοκρατικό πολίτευμα, ο ενθουσιασμός και το όραμα ενός ολόκληρου λαού για δημιουργία μετά από νικηφόρους πολέμους, η παρουσία σπουδαίων ηγετών, τα άφθονα οικονομικά μέσα και η συνύπαρξη εμπνευσμένων δημιουργών με άριστους τεχνίτες.

Το έργο, όπως και όλα τα μεγάλα επιτεύγματα εκείνης της πεντηκονταετίας, πιστώνεται συνήθως στο μεγάλο ηγέτη της πόλης, στον Περικλή. Βέβαια αυτός υπήρξε ο τελευταίος κρίκος **μιας σειράς μεγάλων ηγετών**, που περιλαμβάνει τον Σόλωνα, τον Πεισίστρατο, τον Κλεισθένη, τον Θεμιστοκλή, τον Αριστείδη και τον Κίμωνα. Χωρίς αυτούς, που συνέβαλαν στην εμπέδωση της αθηναϊκής δύναμης, στην κατάκτηση της δημοκρατίας, στις μεγάλες νίκες κατά των

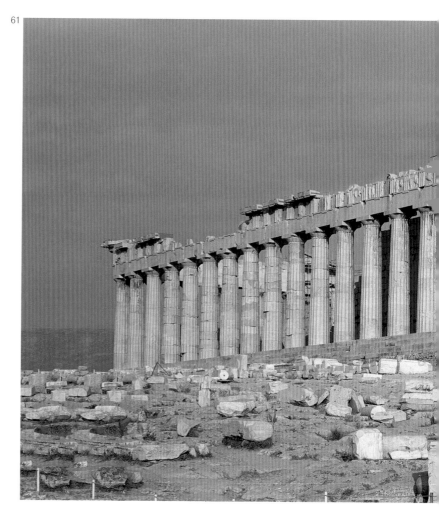

61

61. Όψη του Παρθενώνος από τη ΒΔ γωνία, που δείχνει με σαφήνεια την ευμετρία του ναού, δηλαδή την ισόρροπη σχέση ανάμεσα στις τρεις διαστάσεις του, το μήκος, το πλάτος και το ύψος του.

Περσών και στη δημιουργία της Α΄ Αθηναϊκής Συμμαχίας, τα έργα δεν θα είχαν γίνει ή δεν θα είχαν υλοποιηθεί με το ίδιο αποτέλεσμα.

Παρά τη ρήση του Θουκυδίδη για την *ενός ανδρός αρχή*, την εποχή εκείνη της αθηναϊκής δημοκρατίας, όλα τα σχετικά με την εφαρμογή του περίκλειου οικοδομικού προγράμματος έπρεπε να γίνουν σύμφωνα με τους νόμους και τους κανόνες της αθηναϊκής πολιτείας. Έτσι, αφού η πρόταση του Περικλή έγινε δεκτή, όχι χωρίς δυσκολίες, από τον αθηναϊκό λαό στην εκκλησία του δήμου, ορίστηκαν ως αρχιτέκτονες του ναού ο **Ικτίνος** και ο **Καλλικράτης**, ενώ τη γενική εποπτεία του έργου είχε ο φίλος του Περικλή, ο **γλύπτης Φειδίας**, ο οποίος ανέλαβε και τη δημιουργία του χρυσελεφάντινου αγάλματος της Αθηνάς, που θα ετοποθετείτο στον καινούργιο ναό.

Η οικονομική διαχείριση των έργων τέθηκε υπό την εποπτεία επιτρόπων (επιστάται) με ετήσια θητεία, που ήταν υπόλογοι στην εκκλησία του δήμου. Αυτοί, ακολουθώντας τις προδιαγραφές, φρόντιζαν για την αγορά των υλικών, την καταβολή των ημερομισθίων και την πληρωμή των εξόδων. Στο τέλος της θητείας

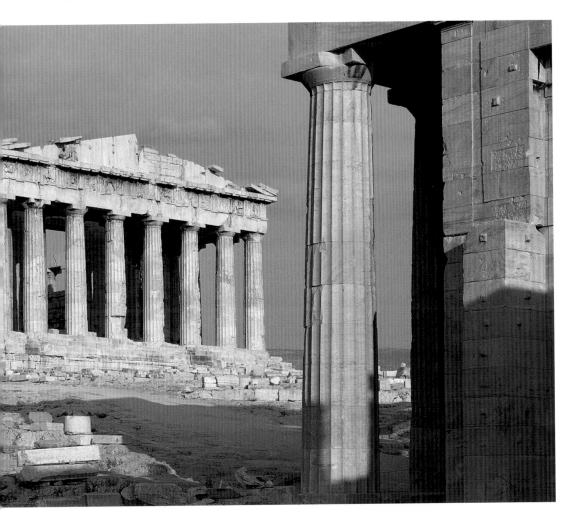

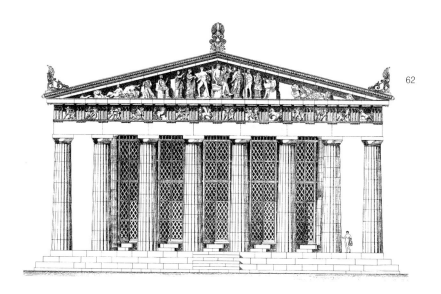

62

62. Σχέδιο αναπαράστασης της ανατολικής όψης του Παρθενώνος, με την ανάδειξη του γλυπτού διακόσμου. Στα μετακιόνια της εξάστυλης πρόστασης ήταν τοποθετημένα κάγκελα, γιατί μέσα στο ναό, κυρίως στον οπισθόδομο, βρισκόταν το θησαυροφυλάκιο της πόλης (σχ. Αν. Ορλάνδου).

63. Κάτοψη του Παρθενώνος. Στο μέσον του βόρειου πτερού σημειώνονται τα κατάλοιπα από παλαιότερο ναΐσκο της Αθηνάς Εργάνης (;) που ενσωματώθηκε στο νέο κτήριο (σχ. Μ. Κορρέ).

τους παρέδιδαν στους διαδόχους τους το ταμείο, καταγράφοντας σε μαρμάρινες στήλες όλες τις εργασίες μαζί με τις δαπάνες που είχαν κάνει, καθώς και το υπόλοιπο των χρημάτων. Οι στήλες αυτές εξετίθεντο στην Ακρόπολη σε κοινή θέα, έτσι ώστε να μπορεί ο οποιοσδήποτε να ελέγξει τη διαχείριση του δημοσίου χρήματος. Με βάση τις επιγραφές αυτές, μία από τις οποίες εκτίθεται στο φωτεινό προθάλαμο του τρίτου ορόφου, γνωρίζουμε ότι οι εργασίες για τον Παρθενώνα άρχισαν το 447 π.Χ. με την κοπή των πρώτων μαρμάρων στο λατομείο της Πεντέλης και ότι μέσα σε διάστημα δέκα ετών το κτήριο είχε περατωθεί, ενώ μέχρι το 433/2 είχε τοποθετηθεί και όλος ο γλυπτός διάκοσμος.

Το άλλο στοιχείο που εντυπωσιάζει, κρίνοντας από το αποτέλεσμα, είναι το υψηλό επίπεδο της διαχείρισης ενός τέτοιου έργου. Ο αριθμός των εμπλεκομένων ειδικοτήτων, συνεργείων και ατόμων, η ταχύτητα κατασκευής, αλλά και η τελική ποιότητα προϋποθέτουν τέλεια οργάνωση, άψογο συντονισμό και εξαιρετική συνεργασία, που ξεκινούσε από τους ίδιους τους δημιουργούς και κατέληγε στον τελευταίο δούλο που κατασκεύαζε π.χ. σχοινιά για τους γερανούς.

Έχουμε, λοιπόν, ένα μεγάλο έργο, το οποίο, σε αντίθεση με τα έργα άλλων πολιτισμών της αρχαιότητας, δεν υπηρετεί τη δόξα του ηγεμόνα, ούτε αποφασίζεται από τον ίδιο και οι υπήκοοι δουλικά εκτελούν. Πρόκειται για ένα έργο που προήλθε από κοινή βούληση και απόφαση όλων των πολιτών, οι οποίοι συμμετείχαν συνειδητά και ενεργά στην υλοποίησή του, αφού είχε στόχο να εξυμνήσει και να αναδείξει τα επιτεύγματα της πολιτείας, ολόκληρου δηλαδή του αθηναϊκού λαού.

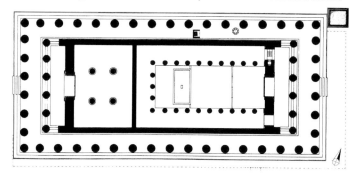

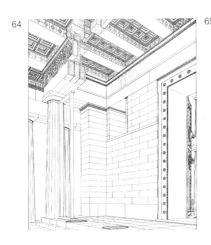

64

65

Αρχιτεκτονικά χαρακτηριστικά

Ο Παρθενών είναι ένας δωρικός, περίπτερος, οκτάστυλος ναός, που στις στενές πλευρές του έχει από 8 κίονες και στις μακρές από 17. Έχει επίσης εξάστυλο αμφιπρόστυλο σηκό, δηλαδή μπροστά στις στενές πλευρές του σηκού σχηματίζονται πρόναος και οπισθόδομος με 6 κίονες ο καθένας (εικ. 63).

Ο σηκός του Παρθενώνος, δηλαδή το εσωτερικό του ναού, ακολουθώντας μια μακρά παράδοση των ναών της Ακρόπολης, ήταν χωρισμένος σε δύο άνισα μέρη. Το ανατολικό, που ήταν και το μεγαλύτερο, είχε εσωτερική διπλή καθ' ύψος κιονοστοιχία σχήματος Π, που περιέβαλλε το άγαλμα της Αθηνάς Παρθένου. Το μέρος αυτό είχε για την εποχή του ένα πρωτοφανές πλάτος που πλησίαζε τα 20 μ., στοιχείο που ερμηνεύεται ως αποτέλεσμα πρωτοβουλίας του Φειδία, ο οποίος επιθυμούσε να αναδείξει σε έναν ευρύ χώρο το μεγάλο έργο του, τη χρυσελεφάντινη Αθηνά. Το φωτισμό του αγάλματος υπηρετούσε και το άνοιγμα, για πρώτη φορά σε ναό, δύο παραθύρων εκατέρωθεν της θύρας (εικ. 64).

Ο Παρθενών είναι από τους μεγαλύτερους σε μέγεθος κλασικούς ναούς. Έχει μήκος 69,50 μ. και πλάτος 30,88 μ., δηλαδή έκταση πάνω από 2 στρέμματα (εικ. 67). Είναι **κτισμένος από 16.500 μαρμάρινα μέλη** διαφόρων μεγεθών: από τεράστια επιστύλια μήκους 4,30 μ. και βάρους 5-10 τόνων μέχρι τα μαρμάρινα κεραμίδια, που έφθαναν σε αριθμό τις 9.000.

Αυτό όμως που κάνει τον Παρθενώνα ανεπανάληπτο είναι ακόμη δύο ιδιαίτερα χαρακτηριστικά: το ένα είναι **η ευμετρία** του, δηλαδή η εικόνα που προσλαμβάνει σήμερα ο επισκέπτης, βλέποντάς τον για πρώτη φορά μόλις βγαίνει από τα Προπύλαια και αντιλαμβάνεται την ισόρροπη σχέση ανάμεσα στις τρεις διαστάσεις του (εικ. 61). Ακόμη, μια αναλογία 9:4, που θεωρείται σχέση εσωτερικής αρμονίας, υπάρχει και σε πολλά επιμέρους στοιχεία του ναού, όπως στη σχέση του μήκους με το πλάτος του στυλοβάτη, του μήκους των στενών πλευρών με το ύψος τους, καθώς και στο μεταξόνιο των δύο μεσαίων κιόνων ως προς την κάτω τους διάμετρο.

Το άλλο χαρακτηριστικό που ξεχωρίζει τον Παρθενώνα είναι οι **εκλεπτύνσεις** του, όπως ονομάζονται οι λεπτότατες και αδιόρατες αποκλίσεις από την κανονικότητα, κυρίως καμπυλώσεις των οριζόντιων επιφανειών και κλίσεις των

64. Προοπτική αναπαράσταση του προνάου του Παρθενώνος, όπου διακρίνονται η ανοιχτή θύρα του σηκού, ένα από τα παράθυρα για το φωτισμό του εσωτερικού, καθώς και η θέση της ζωφόρου πάνω από την εξάστυλη πρόσταση (σχ. Μ. Κορρέ).

65. Προοπτική αναπαράσταση του κυρίως Παρθενώνος, δηλαδή του δωματίου στο πίσω μέρος του ναού, η οροφή του οποίου στηριζόταν από τέσσερις πανύψηλους ιωνικούς κίονες. Ο χώρος προοριζόταν για τη φύλαξη του δημοσίου θησαυροφυλακίου, καθώς και για την τοποθέτηση πολύτιμων αφιερωμάτων στη θεά (σχ. I. Gelbrich).

66. Απλουστευμένη γραμμική αναπαράσταση ενός δωρικού ναού εν υπερβολή, προκειμένου να γίνουν σαφείς οι αρχιτεκτονικές του ιδιαιτερότητες. Πολλές από τις καμπυλώσεις και τις εκλεπτύνσεις είχαν κατακτηθεί από την αρχαία ελληνική αρχιτεκτονική σε προηγούμενες περιόδους, αλλά στον Παρθενώνα βρήκαν την ιδανική τους έκφραση (σχ. J.J. Coulton).

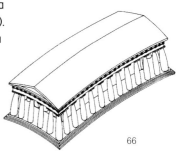

66

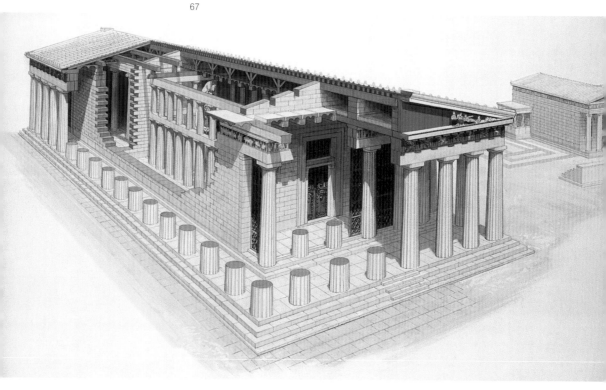

κατακόρυφων μελών. Πράγματι, καμιά από τις γραμμές του μνημείου δεν είναι ευθεία και καμιά επιφάνεια επίπεδη (εικ. 66).

Οι καμπυλώσεις ξεκινούν ήδη από το στυλοβάτη του ναού, ο οποίος κυρτώνεται σταδιακά κατά μήκος και των τεσσάρων πλευρών. Η ελαφρά καμπύλωση των επιφανειών του στυλοβάτη ακολουθείται από αντίστοιχες μεταβολές όλων των οριζόντιων μελών του θριγκού (επιστύλιο, ζωφόρος, γείσα) και στις τέσσερις πλευρές, και μάλιστα όχι μόνο στην περίσταση αλλά και στους τοίχους του σηκού.

Παρόμοιες αποκλίσεις επισημαίνονται και στους δωρικούς κίονες, οι κίονες, λοιπόν, δεν είναι κανονικοί κύλινδροι, αλλά εμφανίζουν μείωση από κάτω προς τα πάνω, δεν στέκονται κάθετα πάνω στο στυλοβάτη αλλά κλίνουν ελαφρά προς το εσωτερικό, οι δε γωνιακοί έχουν διπλάσια κλίση. Τέλος, οι αποστάσεις μεταξύ των κιόνων δεν είναι ίσες, αλλά οι ευρισκόμενοι κοντά στις γωνίες είναι πυκνότεροι, ενώ οι κεντρικοί αραιότεροι, φαινόμενο που συμβατικά ονομάζεται «βηματισμός».

Όλο αυτό το πλέγμα των αφανών με την πρώτη ματιά χαρακτηριστικών δεν είναι δυνατόν να είχε χαρακτήρα οπτικών διορθώσεων ή να ήταν τρόπος εξουδετέρωσης οπτικής απάτης, όπως είχε από την ύστερη Αρχαιότητα υποτεθεί. Πρόκειται για ένα **μυστικό ιστό**, που συνέχει ολόκληρο το οικοδόμημα ακόμη και στα πιο κρυφά του μέρη, και έγινε συνειδητά για να υπηρετήσει καθαρά αισθητικούς σκοπούς. Έγινε για να δώσει παλμό ζωής και κίνησης στο μνημείο, για να το βγάλει από τη στατικότητα και την ακαμψία, προσδίδοντάς του μια κρυφή **εσωτερική αρμονία**, που σύμφωνα με τον Ηράκλειτο, ήταν σημαντικότερη από τη φανερή. Όλα αυτά βέβαια είχαν ως αποτέλεσμα κανένας λίθος του μνημείου να μην είναι ακριβώς ίδιος, ακόμη και με το διπλανό ή τον

67. Σχεδιαστική αναπαράσταση του Παρθενώνος σε μερική τομή από τη ΝΑ γωνία, έτσι ώστε να φανερώνονται όλα τα αρχιτεκτονικά και γλυπτικά χαρακτηριστικά του εσωτερικού του (σχ. P. Connolly).

67

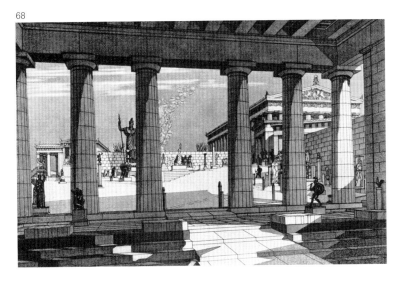

68. Όψη του εσωτερικού της Ακρόπολης από τα Προπύλαια. Την πλήρη εικόνα του Παρθενώνος που έχουμε σήμερα δεν την είχαν οι αρχαίοι. Εμποδιζόταν από τον περίβολο και το πρόπυλο του ιερού της Βραυρωνίας Αρτέμιδος (σχ. G.P. Stevens).

69. Σχεδιαστική αναπαράσταση του χάλκινου αγάλματος της Αθηνάς Προμάχου, φειδιακό έργο, ανάθημα της πολιτείας προς τιμήν της *νίκης εν Μαραθώνι* (σχ. G.P. Stevens).

υπερκείμενό του, γεγονός που απαιτούσε εξαιρετικά επίπεδα σχεδιασμού και εκτέλεσης. Αυτά προδίδουν φυσικά και ένα υψηλότατο επίπεδο μαθηματικών γνώσεων, αλλά και τις αισθητικές απαιτήσεις των ανθρώπων της εποχής. Γιατί δεν μπορούμε να δεχθούμε ότι έγιναν για να ικανοποιήσουν μόνο τις ανάγκες των δημιουργών του μνημείου. Όλα θα πρέπει να υπηρετούσαν και τις αισθητικές απαιτήσεις μιας ολόκληρης κοινωνίας, στην οποία εν τέλει αναφερόταν το μνημείο.

Ο ΓΛΥΠΤΟΣ ΔΙΑΚΟΣΜΟΣ

Ο γλυπτός διάκοσμος των αρχαίων ελληνικών ναών είχε τριπλό χαρακτήρα: (α) θρησκευτικό-λατρευτικό, αφού σ' αυτόν εξιστορούνταν συνήθως επεισόδια από τη ζωή και τα κατορθώματα του λατρευόμενου θεού, με στόχο την ενίσχυση της πίστης των ανθρώπων, (β) διακοσμητικό, αφού κοσμούσε αρχιτεκτονικές επιφάνειες και σημεία που αλλιώς θα έμεναν σχεδόν αφανή, αναβαθμίζοντας έτσι την αισθητική αξία του οικοδομήματος, (γ) πολιτικό-ιδεολογικό, αφού συνήθως τα μυθολογικά θέματα του γλυπτού διακόσμου είχαν συμβολικό χαρακτήρα, παραλληλιζόμενα με σημαντικά ιστορικά γεγονότα της πόλης, ενισχύοντας έτσι τη διάδοση της πολιτικής ιδεολογίας της.

Ο γλυπτός διάκοσμος του Παρθενώνος είναι αντάξιος σε ποσότητα, ποιότητα και περιεχόμενο με την αρχιτεκτονική του ναού, συμπληρώνοντας έτσι το μεγαλεπήβολο σχέδιο του Περικλή και των συνεργατών του. Το σχεδιασμό και τη συνολική ευθύνη του προγράμματος αυτού έφερε **ο Φειδίας**, αλλά στην εκτέλεσή του συνεργάστηκαν πολλοί γλύπτες, μεταξύ των οποίων και μερικοί από τους άριστους μαθητές του. Ο ίδιος μπορεί να εργάστηκε μόνο μέχρι το 438 π.Χ., αφού κατόπιν πήγε στην Ολυμπία για τη δημιουργία του χρυσελεφάντινου αγάλματος του Διός.

Ο δημιουργός του εξάντλησε όλες τις δυνατότητες που του παρείχε το μνημείο, αφού διακόσμησε με γλυπτά τα δύο αετώματα, τις 92 μετόπες και όλη τη ζωφόρο, μήκους 160 μ. Τη χρονολογική σειρά που δημιουργήθηκαν τα έργα

70. Σχεδιαστική
αναπαράσταση της δυτικής
(πίσω) όψης του Παρθενώνος.
Μπροστά και πάνω στις
λαξευμένες στο βράχο
βαθμίδες υπήρχε μεγάλος
αριθμός αναθημάτων και
αγαλμάτων (σχ. G.P. Stevens).

αυτά την υποθέτουμε όχι μόνον από τη σειρά της οικοδόμησης των μερών
του ναού, αλλά αντλώντας πληροφορίες και από τις επιγραφές που
αναφέρονται στις δαπάνες κατασκευής του. Η εργασία στους κίονες
συνεχιζόταν έως το 442 π.Χ., επομένως οι μετόπες τοποθετήθηκαν λίγο
αργότερα, αν και η επεξεργασία τους στο εργαστήριο είχε ήδη αρχίσει
ενωρίτερα. Η ζωφόρος, αφού οι λίθοι της ήταν οικοδομικό υλικό, θα πρέπει
να είχε μπει στη θέση της πριν το 438, οπότε εγκαινιάστηκε ο ναός. Φαίνεται
όμως ότι η λάξευση των αναγλύφων συνεχίστηκε και ολοκληρώθηκε πάνω
στο μνημείο. Τέλος, οι αετωματικές μορφές και τα ακρωτήρια, που είχαν
προετοιμαστεί στο εργαστήριο, τοποθετήθηκαν πάνω στο μνημείο έως το
433/2 π.Χ.

Η έκθεση των γλυπτών του Παρθενώνος στο μουσείο της Ακρόπολης
έχει την πρωτοτυπία ότι συνδυάζει τα αυθεντικά μαρμάρινα έργα ή τμήματά
τους με γύψινα εκμαγεία όσων φυλάσσονται σε άλλα μουσεία και συλλογές
του Εξωτερικού, κυρίως στο Βρετανικό Μουσείο, όπου κατέληξαν μετά την
αρπαγή τους από τον Λόρδο Elgin το 1801-1803. Έτσι, δίνεται η δυνατότητα
θέασης τής, κατά το δυνατόν, συνολικής μορφής των έργων, τα οποία
είχαν κατακερματιστεί κατά τις πολλές περιπέτειες που υπέστη το μνημείο.
Επίσης, η αίθουσα του γλυπτού διακόσμου έχει τις ίδιες διαστάσεις και
προσανατολισμό με τον Παρθενώνα, η δε άμεση θέαση του αρχιτεκτονήματος
στον ιερό βράχο κάνει την επίσκεψη αληθινή εμπειρία.

70

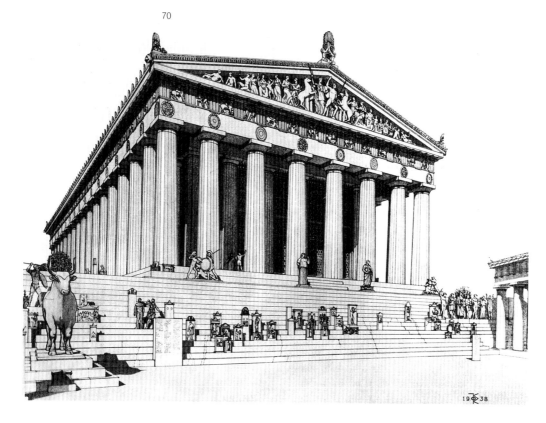

Οι μετόπες

Πρωτοφανές μέχρι την εποχή εκείνη για ελληνικό ναό είναι το γεγονός ότι και οι 92 μετόπες του (ανά 14 στις στενές και ανά 32 στις μακρές πλευρές) ήταν διακοσμημένες με ανάγλυφα. Σε κάθε πλευρά έχουμε την ανάπτυξη ενός μυθικού αγώνα, μιας σύγκρουσης, με αποτέλεσμα παρά τις διαφορές τους, οι μετόπες να συνδέονται νοηματικά μεταξύ τους. Έτσι, στην ανατολική πλευρά, πάνω από την είσοδο του ναού, αποδίδεται η **Γιγαντομαχία**, στη δυτική πλευρά η **Αμαζονομαχία**, η βόρεια έφερε σκηνές από την **άλωση της Τροίας**, ενώ στη νότια πλευρά εκτυλίσσεται η **Κενταυρομαχία**.

Όλες οι μετόπες της ανατολικής και της δυτικής πλευράς, καθώς και οι 12 από τις 32 της βόρειας βρίσκονται εκτεθειμένες στο μουσείο, αλλά είναι σχεδόν κατεστραμμένες, αφού οι μορφές τους έχουν συνειδητά **απολαξευθεί**. Η ενέργεια αυτή αποδίδεται συνήθως στους χριστιανούς, που κατά τη μετατροπή του Παρθενώνος σε εκκλησία προσπάθησαν να εξαφανίσουν τα «είδωλα». Μια τελευταία θεωρία αποδίδει την καταστροφή στους Βησιγότθους του Αλάριχου που εισέβαλαν στην Αθήνα το 396 μ.Χ. Όντας φανατικοί νεοφώτιστοι χριστιανοί και οπαδοί του Αρείου, κατέστρεψαν τις μετόπες και τα κεντρικά αγάλματα που ανατολικού αετώματος. Οι μετόπες της νότιας πλευράς, άγνωστο γιατί, δεν απολαξεύθηκαν. Οι μεσαίες διαλύθηκαν από την έκρηξη του Μοροζίνι το 1687, ενώ οι υπόλοιπες συλήθηκαν από τον Λόρδο Elgin το 1801-1803.

71. Η ανατολική πρόσοψη του Παρθενώνος, όπου βρισκόταν και η κύρια είσοδός του. Η ολοκληρωμένη πρόσφατη αναστήλωση αυτής της πλευράς προστάτευσε το μνημείο από παλιότερες βλάβες, συμπλήρωσε μικρά ελλείποντα τμήματα και ολοκλήρωσε τους καθαρισμούς των επιφανειών, βελτιώνοντας κατά πολύ την εξωτερική του εμφάνιση.

71

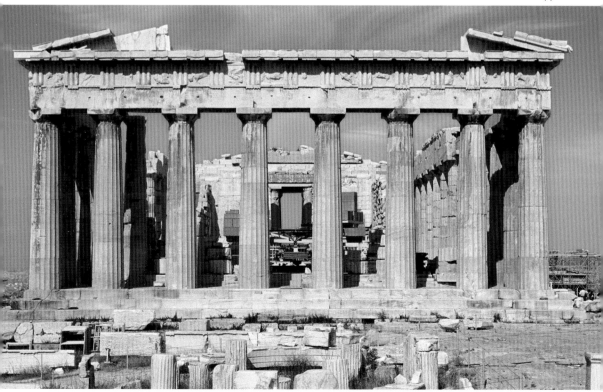

72. Η δυτική πλευρά της αίθουσας του Παρθενώνος. Σε πρώτο επίπεδο τα πρωτότυπα έργα που βρίσκονται στο μουσείο μαζί με τα γύψινα εκμαγεία των γλυπτών του αετώματος, που βρίσκονται στο Βρετανικό Μουσείο. Επάνω οι μετόπες με την Αμαζονομαχία και στο βάθος, η δυτική και η νότια ζωφόρος με την προετοιμασία και την ανάπτυξη της πομπής των Παναθηναίων.

73. Μετόπη της νότιας πλευράς του Παρθενώνος (αρ. 31) με σκηνή από την Κενταυρομαχία. Μόνον από τις μετόπες αυτής της πλευράς μπορούμε να συλλάβουμε την ποιότητα του έργου, γιατί αυτές των άλλων πλευρών απολαξεύθηκαν. Λονδίνο, Βρετανικό Μουσείο.

74. Η τελευταία μετόπη (αρ. 32) της βόρειας πλευράς, όπου παριστανόταν η άλωση της Τροίας. Είναι η μόνη αλώβητη της πλευράς αυτής, ίσως γιατί η παράσταση της όρθιας Ήβης (αριστερά) μπροστά από την καθήμενη Ήρα θύμιζε στους φανατικούς χριστιανούς τον Ευαγγελισμό της Θεοτόκου.

Γενικότερα, οι μυθικές συγκρούσεις στις μετόπες και των τεσσάρων πλευρών του ναού έχουν ερμηνευθεί ως **αλληγορία της σύγκρουσης των Ελλήνων με τους Πέρσες**. Επειδή η αρχαία τέχνη δεν αρεσκόταν στην απόδοση ιστορικών γεγονότων, οι αρχαίοι φρόντιζαν να τα εκφράζουν συμβολικά, με μυθικές παραβολές και αλληγορίες. Όπως ακριβώς και στις τραγωδίες, ο προβληματισμός για θέματα της εποχής εκφράζεται μέσα από τις ιστορίες των ηρώων του μυθικού παρελθόντος. Έχουμε δηλαδή έναν παραλληλισμό των ιστορικών μαχών με μυθικές, άρα και συσχετισμό του ιστορικού τους βάρους και της σημασίας τους. Ιδιαιτέρως η Γιγαντομαχία συμβόλιζε την εδραίωση της οικουμενικής τάξης, ενώ η Κενταυρομαχία υποδήλωνε την τιμωρία της ύβρεως των βαρβάρων. Επίσης, η Αμαζονομαχία της δυτικής πλευράς εθεωρείτο μυθικό παράλληλο της μάχης του Μαραθώνος και συμβόλιζε την προάσπιση της πόλης από αλλοεθνείς εισβολείς. Γενικότερα, τα ζεύγη των αντιπάλων στις μετόπες είναι από τη μια πλευρά οι βάρβαροι, οι ξένοι, οι εισβολείς, οι διεκδικητές (Γίγαντες, Αμαζόνες, Κένταυροι, Τρώες) και από την άλλη οι θεοί, οι Έλληνες, οι Αθηναίοι, οι πολιτισμένοι. Θα μπορούσαμε δηλαδή να δούμε εδώ έναν καλλιτεχνικό συμβολισμό της αιώνιας αντιπαράθεσης των δυνάμεων του φωτός και του πολιτισμού με τις δυνάμεις του σκότους και της βαρβαρότητας.

72

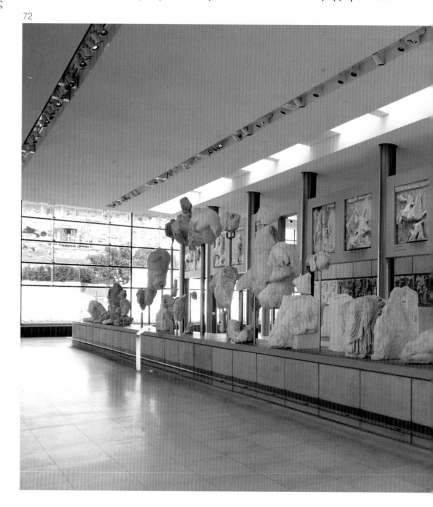

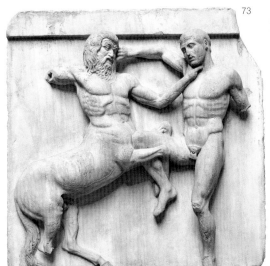

73

74

75. Ο λίθος XXXVI της βόρειας ζωφόρου: Τέσσερις ιππείς σε ελαφρύ καλπασμό προς τα αριστερά, με τα πόδια ανθρώπων και ζώων να αλληλοκαλύπτονται ρυθμικά.

76. Ο λίθος XXXIV της βόρειας ζωφόρου, με δύο ιππείς, τρία άλογα και έναν τελετάρχη που στρέφεται προς τα πίσω. Η λαμπρότερη στιγμή της γιορτής των Παναθηναίων, η πομπή, απεικονίζεται στη ζωφόρο του Παρθενώνος με ισόρροπη και αρμονική συνύπαρξη ανθρώπων, ζώων και θεών.

Η ζωφόρος

Η ζωφόρος του Παρθενώνος, συνολικού μήκους 160 μ. και ύψους περίπου 1 μ., που αποτελείται από 115 λίθους, διαφοροποιείται ως προς τη θεματολογία από τον υπόλοιπο γλυπτό διάκοσμο. Εδώ απεικονίζεται ένα πραγματικό γεγονός, η **πομπή των Παναθηναίων**, της μεγαλύτερης γιορτής της πόλης που κάθε τέσσερα χρόνια γινόταν προς τιμήν της πολιούχου θεάς Αθηνάς. Πρόκειται για πανάρχαια γιορτή που ανανεώθηκε το 566/5 π.Χ. και εκτός από το λατρευτικό της χαρακτήρα, αποτέλεσε μέσον ενσωμάτωσης στο αθηναϊκό κράτος όλων των πολιτών της Αττικής. Στην παναθηναϊκή πομπή, που ξεκινούσε από τον Κεραμεικό και κατέληγε στο βωμό της Αθηνάς επάνω στην Ακρόπολη, ελάμβανε μέρος όλος ο αθηναϊκός λαός, άνδρες γυναίκες και παιδιά. Όλοι ακολουθούσαν τους ιερείς και τους άρχοντες, οι οποίοι συνόδευαν το νέο πέπλο, διακοσμημένο με σκηνές Γιγαντομαχίας, που θα ετοποθετείτο στο πανάρχαιο λατρευτικό άγαλμα της Αθηνάς Πολιάδος στο Ερεχθείο. Η ανά τετραετία ανανέωση του πέπλου ήταν μια τελετουργική πράξη με πανάρχαιες μαγικές καταβολές, μέσω της οποίας οι αρχαίοι πίστευαν ότι ανανεωνόταν και ενισχυόταν με νέες δυνάμεις η πόλη τους.

Στη ζωφόρο παριστάνονται τρία στάδια της πομπής, όχι σε πραγματική αλλά σε ιδεατή απεικόνιση. Για το σκοπό αυτό επιστρατεύονται 378 ανθρώπινες μορφές και πάνω από 220 ζώα, κυρίως άλογα. Στη **δυτική πλευρά** βρίσκουμε την προετοιμασία και τη σύνταξη της πομπής (εικ. 77-78), στην οποία σύμφωνα με μία πρόταση, περιλαμβάνεται και η *δοκιμασία*, δηλαδή ο επίσημος έλεγχος του αξιόμαχου του ιππικού, που αναφέρει ο Αριστοτέλης στην *Αθηναίων Πολιτεία*.

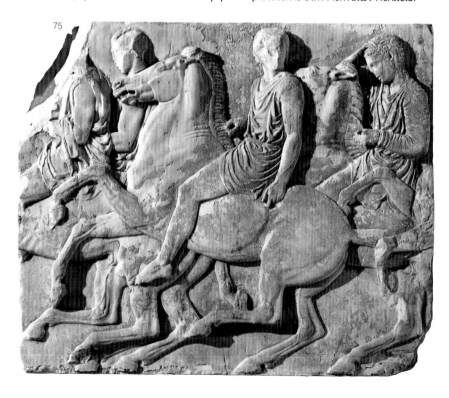

75

Επειδή βρισκόμαστε στην αρχή της πομπής απεικονίζονται 26 ιππείς, άλογα και πεζοί σε διάφορες στάσεις και κινήσεις, καθώς και ανθρώπινα στιγμιότυπα, όπως συνομιλίες, χάιδεμα αλόγων κ.λπ., που υποδηλώνουν την ατμόσφαιρα της προετοιμασίας. Η πιο εντυπωσιακή σκηνή βρίσκεται στο μέσον της πλευράς, όπου ένας ιππέας πατώντας με δύναμη σε βράχο, προσπαθεί να συγκρατήσει το άλογό του που έχει αφηνιάσει (εικ. 78).

Στις δύο μακρές πλευρές, **τη βόρεια** και **τη νότια**, έχουμε την πλήρη και παράλληλη ανάπτυξη της πομπής με τους **ιππείς και τα άρματα**, που καταλαμβάνουν το 70% του μήκους της ζωφόρου (εικ. 75-76, 79-81, 88).

Οι ιππείς και τα άρματα της βόρειας πλευράς κατευθύνονται προς τα αριστερά, ενώ της νότιας, που έχει και τις περισσότερες ελλείψεις λόγω της έκρηξης του Μοροζίνι, προς τα δεξιά. Η οργάνωση των σκηνών είναι παρόμοια στις δύο πλευρές και σχεδόν κατοπτρική: Οι παραστάσεις ξεκινούν με πομπή 60 ιππέων σε ποικιλία συνθέσεων και κινήσεων. Περίπου στο μέσον εμφανίζονται οι σκηνές με ένα από τα δημοφιλέστερα αγωνίσματα των Παναθηναίων, τον αποβάτη δρόμο, αγώνισμα αρματοδρομίας που γινόταν στην Αγορά. Οι αποβάτες (απεικονίζονται 11 στη βόρεια και 10 στη νότια πλευρά), οπλισμένοι με κράνος και ασπίδα, πηδούσαν και ξαναανέβαιναν σε άρμα εν κινήσει, που οδηγούσε ηνίοχος. Πρόκειται για καθαρά τοπικό αγώνισμα, χαρακτηριστικό της αθηναϊκής ταυτότητας, γι' αυτό και τόσο προβεβλημένο στη ζωφόρο του Παρθενώνος.

Κατά διαστήματα, την πορεία διακόπτουν ντυμένες ανδρικές μορφές, οι τελετάρχες, που στέκονται αντίθετα από τους υπόλοιπους και με κινήσεις των χεριών κανονίζουν το ρυθμό της πομπής (εικ. 76).

76
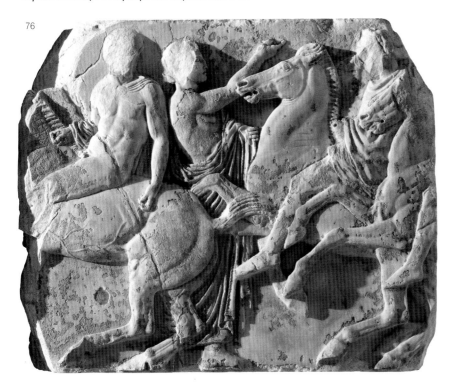

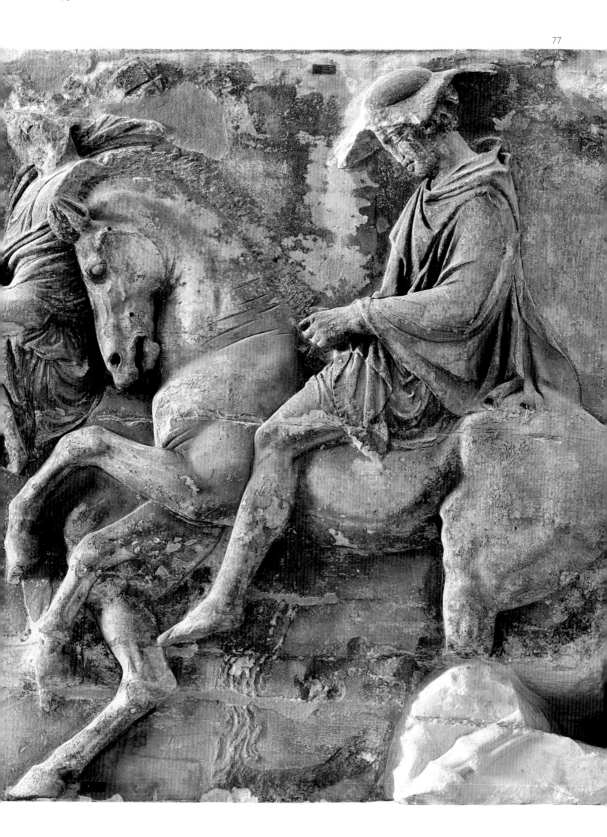

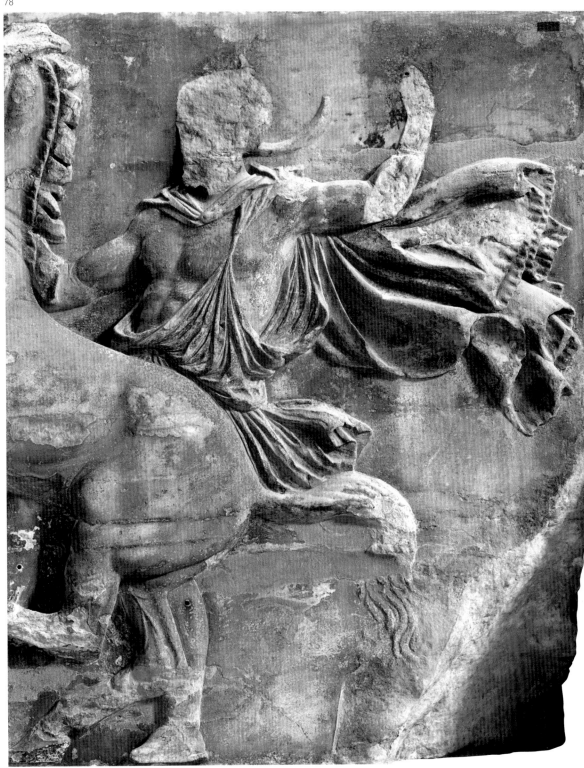

79

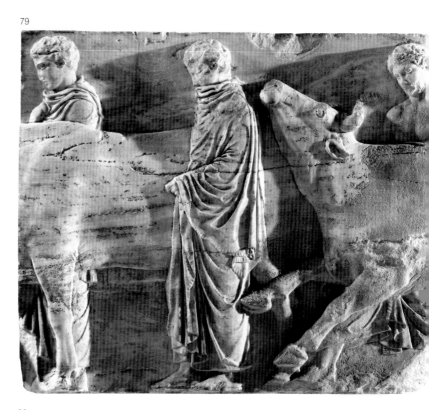

80

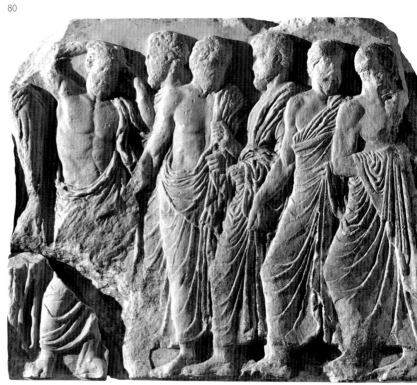

79. Ο λίθος ΙΙ της βόρειας ζωφόρου με τρεις νέους να οδηγούν δύο από τα βόδια της θυσίας. Το δεύτερο δυστροπεί και με υψωμένο το κεφάλι αφήνει ένα μουγκανητό.

80. Ο λίθος Χ της βόρειας ζωφόρου, με έξι από τους λεγόμενους θαλλοφόρους, ώριμους άνδρες που ερμηνεύονται ως γέροντες ή αξιωματούχοι.

81. Ο λίθος VI της βόρειας ζωφόρου με τους υδριαφόρους. Οι τρεις πρώτοι μεταφέρουν ήδη τις υδρίες στον ώμο, ενώ ο τέταρτος ετοιμάζεται να σηκώσει το αγγείο από τη γη.

Και στις δύο μακρές πλευρές της ζωφόρου, μετά την ένταση της αρματοδρομίας και όσο πλησιάζουμε στην ανατολική πλευρά, ακολουθούν οι πιο ήρεμες και ανθρώπινες στιγμές της πομπής. Αμέσως μετά τα άρματα, πορεύεται μια ομάδα ώριμων ανδρών (16 στη βόρεια πλευρά, άγνωστος ο αριθμός στη νότια), που αναφέρονται ως θαλλοφόροι επειδή κρατούν θαλλούς (βλαστάρια ελιάς) (εικ. 80). Συζητούν μεταξύ τους ή στρέφονται προς τα πίσω και θεωρούνται συνήθως ως αξιωματούχοι της πόλης, κυρίως ιεροποιοί ή αθλοθέτες, που είχαν την ευθύνη για την οργάνωση και την προετοιμασία όλων των εκδηλώσεων της γιορτής των Παναθηναίων.

Ιδιαίτερο ενδιαφέρον προξενεί η έντονη παρουσία των ζώων στη ζωφόρο του Παρθενώνος, είτε πρόκειται για τα υπέροχα άλογα των ιππέων και των αρμάτων, είτε για τα βόδια και τα κριάρια της θυσίας.

Αυτό υποδηλώνει αρχικά το σημαντικό ρόλο των ζώων στις παλαιότερες αγροτοκτηνοτροφικές κοινωνίες αλλά και την ιδιαίτερη παρουσία τους στην αρχαία εορταστική και λατρευτική πρακτική. Όμως στην καλλιτεχνική έκφραση της ζωφόρου, και κυρίως στις τρεις πλευρές (δυτική, βόρεια και νότια) τα ζώα συμμετέχουν ισότιμα με τους ανθρώπους και αριθμητικά, αλλά και ως συμπληρωματικό συστατικό των μηνυμάτων της λαμπρότητας και της ισχύος που επιθυμούσε να προβάλει η αθηναϊκή πολιτεία.

Χαρακτηριστικές είναι και οι σχέσεις μεταξύ ανθρώπων και ζώων. Παράλληλα με τις κινήσεις και τις ενέργειες κυριαρχίας και υποταγής, που εκφράζονται ιδίως σε ζώα που δυστροπούν, αρκετές είναι και οι εκφράσεις τρυφερότητας που εκδηλώνονται με χειρονομίες και θωπείες ιππέων προς τα άλογά τους αλλά και προς τα θυσιαστήρια ζώα.

81

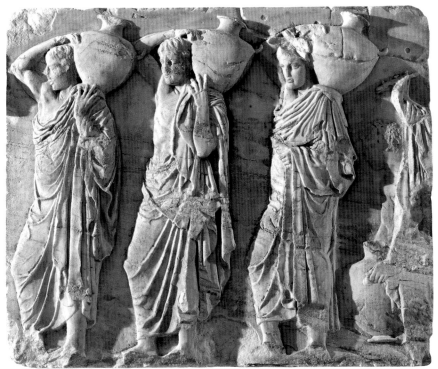

82

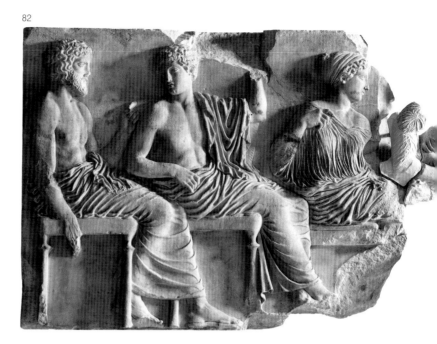

82. Τμήμα του λίθου VI της ανατολικής ζωφόρου, από τις καλύτερα διατηρημένες. Τρεις θεοί, Ποσειδών, Απόλλων και Άρτεμις, διακρίνονταν από τα χαμένα σήμερα σύμβολά τους: Ο Ποσειδών κρατούσε τρίαινα, ο Απόλλων κλαδί δάφνης και η Άρτεμις τόξο. Λονδίνο, Βρετανικό Μουσείο.

Απαραίτητο στοιχείο της πομπικής διαδικασίας ήταν και οι μουσικοί, κυρίως κιθαριστές και αυλητές, που αφενός έδιναν ρυθμό στην πομπή και αφετέρου θα συνόδευαν μουσικά τη θυσία. Η τελευταία δεν απεικονίζεται αλλά υπονοείται από την εδώ παρουσία των θυσιαστήριων ζώων, συνολικά 14 βοδιών και 4 κριαριών στις δύο πλευρές (εικ. 79). Συνοδευτικό της θυσίας είναι και το νερό που φέρουν μέσα σε υδρίες τέσσερις υδριαφόροι νέοι (εικ. 81), καθώς και οι άλλες προσφορές στη θεά μέσα σε μεγάλους δίσκους (σκάφες), που έφεραν στους ώμους τους οι σκαφηφόροι, ίσως μέτοικοι.

Και στις δύο μακρές πλευρές, όπως και σε όλη τη ζωφόρο, μας δίνεται η

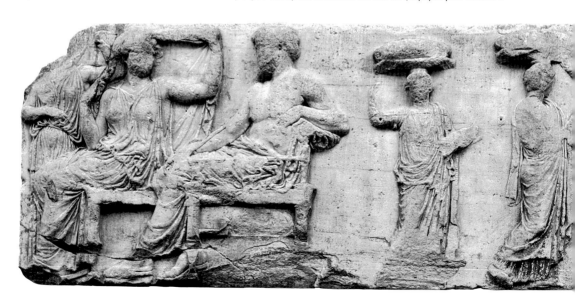

ευκαιρία να θαυμάσουμε και τα πρόσωπα των μορφών, είτε των ώριμων γενειοφόρων είτε των αγένειων νέων. Τα περισσότερα αποδίδονται σε προφίλ, αρκετά είναι σε διάφορες γωνίες έως τα τρία τέταρτα, ενώ κανένα δεν αποδίδεται κατενώπιον, να κοιτάζει το θεατή (εικ. 79-81). Είναι ήρεμα, γεμάτα ευγένεια και δεν αλλοιώνονται από τη βία των κινήσεων. Όλοι δείχνουν προσηλωμένοι σε αυτό που κάνουν, αλλά ταυτοχρόνως κάποια βλέμματα συναντώνται μεταξύ τους, αποκαλύπτοντας μια κυριολεκτική και μεταφορική εσωτερικότητα. Σαν να βρίσκονται σε ιδεατή κατάσταση, έτσι όπως έχουν απολιθωθεί σε μία από τις μεγαλύτερες στιγμές της ιστορίας της τέχνης.

Στην **ανατολική πλευρά** η πομπή συνεχίζεται και από τα δύο άκρα με τους δέκα επώνυμους ήρωες των αθηναϊκών φυλών και δύο ομάδες γυναικών με ιερά σκεύη. Η συμβολική συνάντηση των δύο μερών γίνεται πάνω από τη θύρα του ναού με τη σημαντικότερη στιγμή όλης της γιορτής: την **παράδοση του νέου πέπλου της Αθηνάς**. Ο θρησκευτικός άρχοντας της πόλης, ο άρχων βασιλεύς, και μία παιδική μορφή μόλις έχουν διπλώσει το ύφασμα του πέπλου, στιγμή που δηλώνει το τέλος της πομπής και την έναρξη των λατρευτικών εκδηλώσεων επάνω στον ιερό βράχο. Δίπλα, δύο κοπέλες, ίσως οι Αρρηφόροι μεταφέρουν στα κεφάλια τους καθίσματα που θα παραλάβει η ιέρεια της Αθηνάς (εικ. 83).

Η διαδικασία αυτή γίνεται ενώπιον των Ολυμπίων θεών που, χωρισμένοι σε δύο ομάδες, φαίνονται αμέριμνοι και συζητούν μεταξύ τους. Αποδίδονται καθήμενοι σε δίφρους, πλην του Διός που είναι ένθρονος, να στρέφουν τα νώτα προς την πομπή, απόδοση που ίσως θέλει να δηλώσει ότι οι θεοί κάθονται σε μορφή ημικυκλίου ή ότι είναι αόρατοι από τους θνητούς. Από αριστερά βλέπουμε τους Ερμή, Διόνυσο, Δήμητρα, Άρη, Ήρα (με τη μικρή Ίριδα ή την Ήβη) και τον Δία. Από τα δεξιά την Αθηνά, τον Ήφαιστο, τον Ποσειδώνα να συνομιλεί με τον Απόλλωνα, την Άρτεμη να ακουμπά το χέρι της Αφροδίτης και το μικρό Έρωτα. Έτσι, οι πλησιέστεροι θεοί στην τελετή είναι ο Ζευς και η Αθηνά, ζεύγος που κατέχει κεντρική θέση και στο ανατολικό αέτωμα (εικ. 82-86).

83. Ο λίθος V της ανατολικής ζωφόρου. Στο μέσον παριστάνεται λιτά η ιερότερη στιγμή της γιορτής, η παράδοση του νέου πέπλου της Αθηνάς. Ένας ώριμος άνδρας (μάλλον ο υπεύθυνος για θρησκευτικά ζητήματα άρχων βασιλεύς) διπλώνει τον πέπλο με τη βοήθεια ενός παιδιού. Δίπλα, μια ιέρεια παραλαμβάνει από κορίτσι κάθισμα, σκηνή δυσερμήνευτη. Στο αριστερό μέρος δύο από τους καθήμενους 12 θεούς, ο Ζευς και η Ήρα έχοντας μπροστά της όρθια την Ίριδα. Στα δεξιά η Αθηνά και ο Ήφαιστος. Στην παράσταση αυτή παρατηρούμε την εφαρμογή της ισοκεφαλίας, του τρόπου δηλαδή με τον οποίο οι αρχαίοι διέκριναν τους θεούς από τους θνητούς στην ίδια παράσταση. Αν δεν μπορούσαν να τους απεικονίσουν ψηλότερους, τους απέδιδαν, όπως εδώ, καθιστούς, τα κεφάλια τους όμως βρίσκονταν στο ίδιο ύψος με των όρθιων θνητών. Λονδίνο, Βρετανικό Μουσείο.

83

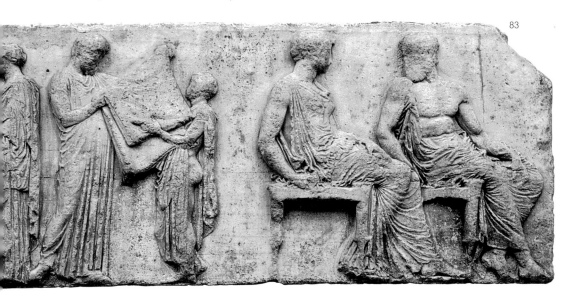

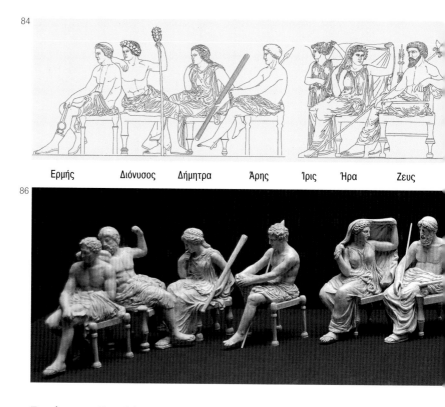

84

| Ερμής | Διόνυσος | Δήμητρα | Άρης | Ίρις | Ήρα | Ζευς |

86

Ζωφόρος και Παναθήναια

Είναι η πρώτη φορά στην ιστορία της αρχιτεκτονικής που ιωνική ζωφόρος τοποθετείται σε εσωτερικό δωρικού ναού. Η απόφαση ελήφθη γιατί η εκδήλωση αυτή αποτελούσε για την αθηναϊκή πολιτεία την πληρέστερη έκφραση του θρησκευτικού, πολιτικού, κοινωνικού και πνευματικού της βίου. Και σε ένα οικοδόμημα, το οποίο προοριζόταν να υπηρετήσει την **αθηναϊκή πολιτική προπαγάνδα**, η λαμπρή παναθηναϊκή γιορτή δεν θα μπορούσε να λείπει. Επειδή, λοιπόν, δεν υπήρχε άλλος χώρος στο μνημείο για την παράσταση της πομπής, αποφάσισαν να ξεπεράσουν παγιωμένες αρχιτεκτονικές αντιλήψεις και να τοποθετήσουν τη ζωφόρο, η οποία μάλιστα απεικόνιζε θνητούς, στο συγκεκριμένο σημείο. Η πίστη στα επιτεύγματα της πολιτείας τούς οδήγησε στην τόλμη όχι μόνο να ξεπεράσουν την αρχιτεκτονική παράδοση, αλλά και να ανατρέψουν την παραδοσιακή εικονογραφία που απέδιδε τη σχέση θεών-θνητών.

Την παναθηναϊκή πομπή θα πρέπει να την κατανοήσουμε κάτι σαν ανάμεσα σε **λιτανεία και παρέλαση**, εφόσον εμπεριείχε τόσο θρησκευτικά-λατρευτικά όσο και πολιτικά-στρατιωτικά-«εθνικά» χαρακτηριστικά. Στα θρησκευτικά περιλαμβάνονταν το εορταστικό πλαίσιο, η ιεράρχηση των συμμετεχόντων, η μεταφορά ιερών σκευών και προσφορών, η προσφορά του νέου πέπλου στη θεά. Τα πολιτικο-στρατιωτικά ήταν ο έλεγχος και η εμφάνιση των ιλών του αθηναϊκού ιππικού, με ιππείς από τις ανώτερες τάξεις των πολιτών. Η επίδειξη τόλμης και γενναιότητας προβαλλόταν στο αποκλειστικά αθηναϊκό αγώνισμα του αποβάτη δρόμου, στο οποίο οπλισμένοι νέοι, γεμάτοι τόλμη, ανεβοκατέβαιναν από άρμα εν κινήσει που

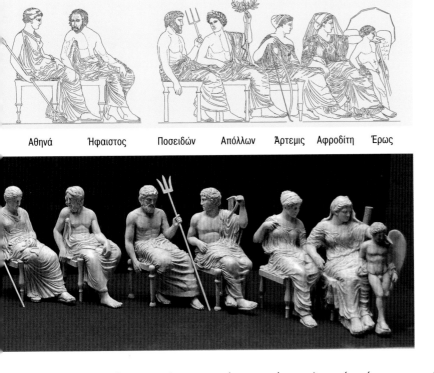

85

Αθηνά Ήφαιστος Ποσειδών Απόλλων Άρτεμις Αφροδίτη Έρως

το οδηγούσε ηνίοχος. Κι ακόμη, συγκινούσε η πορεία «των λαμπρών νιάτων», των εφήβων και των όμορφων κοριτσιών με τις προσφορές στα χέρια. Όλα αυτά προξενούσαν υπερηφάνεια σε γονείς και συμπολίτες, αποτελούσαν μέσα για την ενίσχυση της πολιτικής και «εθνικής» ταυτότητας των Αθηναίων, αλλά ταυτοχρόνως λειτουργούσαν και ως τρόποι επίδειξης της αθηναϊκής ισχύος προς όλους, προς συμμάχους και εχθρούς. Τα Παναθήναια ήταν γιορτή προς τιμήν της θεάς, αλλά και παρουσίαση του μεγαλείου και της ισχύος της πολιτείας.

Ζωφόρος και τέχνη

Η ζωφόρος, από καλλιτεχνική άποψη, είναι έργο απαράμιλλο: η αφετηρία της πομπής στη δυτική πλευρά γίνεται με μικρές ελεγχόμενες κινήσεις, κατόπιν ακολουθεί η πλήρης ανάπτυξη στις μακρές πλευρές με την κορύφωση της δράσης που αποπνέουν το ιππικό και τα άρματα. Τέλος, όλα καταλήγουν στη θεϊκή ηρεμία της ανατολικής πλευράς, που ίσως υποδηλώνει ότι η πομπή βρισκόταν ήδη μέσα στο ιερό της Ακρόπολης. Αλλά και σε κάθε πλευρά ξεχωριστά, η τελειότητα στην απόδοση των μορφών μέχρι και την παραμικρή λεπτομέρεια, η ποικιλία και οι εναλλαγές θεμάτων (πεζών, ιππέων, αρμάτων, ζώων), οι διαφορετικοί τρόποι με τους οποίους αποδίδονται παρόμοιες μορφές, οι κρυφοί συσχετισμοί μέσα από συντετμημένες κινήσεις και σιωπηλές χειρονομίες, η ποικιλία στους καλπασμούς των αλόγων, η θαυμαστή επαλληλία πολλαπλών μορφών σε ελάχιστο βάθος αναγλύφου, όλα αυτά τα καλλιτεχνικά τεχνάσματα, όχι μόνο ξεπερνούν τον κίνδυνο της επανάληψης και της μονοτονίας, αλλά, αντιθέτως, έχουν ρυθμό, διαμορφώνουν

84-85. Σχεδιαστική αναπαράσταση των λίθων IV, V και VI της ανατολικής ζωφόρου με τις δύο ομάδες των θεών εκατέρωθεν της σκηνής παράδοσης του πέπλου. Οι παραστάσεις της ζωφόρου συνδέουν τον κόσμο των ανθρώπων με τον κόσμο των θεών και έχουν ταυτοχρόνως θρησκευτικό και πολιτικό περιεχόμενο (σχ. Μ. Κορρέ).

86. Τρισδιάστατη αναπαράσταση των δύο ομάδων των θεών της ανατολικής ζωφόρου σε μορφή ημικυκλίου. Η εικόνα των θεών με τα νώτα στραμμένα προς τους θνητούς μάλλον θέλει να δείξει ότι οι θεοί είναι απομονωμένοι και αόρατοι από αυτούς.

ένα αέναο κύμα, μια μουσική ροή με εντάσεις και υφέσεις, που με ελεγχόμενη ελευθερία διατρέχει όλη την παράσταση από τη μία άκρη έως την άλλη. Εδώ διαπιστώνουμε μια ιδανική ισορροπία οργάνωσης και χάρης, έναν αρμονικό συνδυασμό του νόμου και της τάξης από τη μια, με την ποικιλία και την ομορφιά της ζωής από την άλλη.

Ζωφόρος και πολιτική

Ένα μεγάλο έργο δέχεται συνήθως πολλές και διαφορετικές ερμηνείες, πόσο μάλλον που στη ζωφόρο έχουμε ένα από τα πιο φορτισμένα με πολλαπλούς συμβολισμούς και νοήματα έργο στην ιστορία του πολιτισμού. Ήδη από το 1753 οι Ευρωπαίοι αρχαιολογίζοντες περιηγητές Stuart και Revett είχαν ερμηνεύσει την παράσταση της ζωφόρου ως απεικόνιση της παναθηναϊκής πομπής. Έκτοτε και κατά καιρούς έχουν γίνει πολλές απόπειρες ερμηνευτικών συμπληρώσεων και ανιχνεύσεων και άλλων παραμέτρων της. Μία από τις πιο διεισδυτικές προσεγγίσεις πιστεύει ότι στη νότια μακρά πλευρά της ζωφόρου οι ομάδες των ιππέων είναι οργανωμένες κατά δεκάδες, ενώ στη βόρεια κατά τετράδες ή δωδεκάδες. Αυτό οδήγησε στην υπόθεση ότι στη ζωφόρο έχουμε διπλή απεικόνιση της κοινωνικής συγκρότησης και της οργάνωσης της αθηναϊκής πολιτείας: στην πλευρά που είναι οι τετράδες ή δωδεκάδες έχουμε την παλαιά οργάνωση του αθηναϊκού λαού στις 4 σολώνειες φυλές ή στις 12 προκλεισθένειες φρατρίες, ενώ στην άλλη, όπου είναι οι δεκάδες, έχουμε τη νέα οργάνωση της αθηναϊκής πολιτείας με τις 10 κλεισθένειες φυλές, δηλαδή τη δημοκρατική οργάνωση της πόλης. Άρα, εδώ δηλώνεται ταυτοχρόνως το παρελθόν και το παρόν της Αθήνας, η προέλευση αλλά και η συνέχεια του δημοκρατικού πολιτεύματος σε μια προσπάθεια συμφιλίωσης και κατευνασμού των πολιτικών παθών, **ένας ύμνος δηλαδή της αθηναϊκής δημοκρατίας**.

Τελευταίες έρευνες δίνουν μία ακόμη διάσταση. Επειδή στη ζωφόρο υπάρχει προφανώς μια ιδεαλιστική και όχι πραγματική απόδοση της πομπής, άλλες πτυχές της αποσιωπώνται, όπως η παρέλαση των οπλισμένων στρατιωτών και οι σύμμαχοι, ενώ άλλες υπερτονίζονται, όπως η παρουσία του ιππικού, που καταλαμβάνει το 46% της ζώνης. Επίσης, δεν φαίνεται να υπάρχει στην παράσταση ενότητα τόπου και χρόνου,

87

αφού στην πομπή παρουσιάζονται εκδηλώσεις, όπως π.χ. ο αποβάτης αγών, που γίνονταν άλλη μέρα. Με βάση τα δεδομένα αυτά, προτείνεται ότι στη ζωφόρο, πλην της ανατολικής πλευράς, δεν έχουμε μόνο την παναθηναϊκή πομπή, αλλά τον επιλεκτικό συγκερασμό λατρευτικών εκδηλώσεων από όλες τις γιορτές της πόλης, άρα την έκφραση της ευσέβειας του αθηναϊκού δήμου προς όλους τους θεούς του, οι οποίοι τις παρακολουθούν συγκεντρωμένοι στο μέσον της ανατολικής πλευράς. Με την τοποθέτηση μάλιστα όλων των θεών να παρακολουθούν την αθηναϊκή γιορτή όχι μόνον ενέτασσαν αυτήν και τους εαυτούς τους στη σφαίρα του υψηλού, αλλά τόνιζαν και τη διαρκή παρουσία τους στην πόλη, η οποία έτσι ετίθετο υπό την προστασία τους.

Ανεξάρτητα πάντως από τις οποιεσδήποτε ερμηνευτικές προσεγγίσεις, δεν υπάρχει αμφιβολία ότι η ζωφόρος αποτελεί το κατεξοχήν **μνημείο των επιτευγμάτων της Αθήνας**, έναν ύμνο των ιδεωδών και των έργων της αθηναϊκής πολιτείας. Πρόκειται για μια μοναδική έκφραση της θρησκευτικής, πολιτικής και κοινωνικής ταυτότητας της πόλης.

Τα χρώματα των μνημείων

Η εικόνα της αρχικής μορφής του Παρθενώνος αλλά και όλων των έργων της αρχαίας ελληνικής αρχιτεκτονικής θα ήταν ατελής αν δεν αποκατασταθεί και η πολυχρωμία τους. Όλο το ανώτερο τμήμα των ναών επάνω από το επιστύλιο ήταν πολύχρωμο σε μια προσπάθεια τονισμού και ανάδειξης των αρχιτεκτονικών, αλλά και των γλυπτικών στοιχείων. Τα τρίγλυφα ήταν μπλε, ενώ το βάθος των μετοπών μπλε ή κόκκινο. Μπλε ήταν και το βάθος του αετώματος, καθώς και της ζωφόρου.

Τις μορφές των ανθρώπων και των ζώων θα πρέπει να τις φανταστούμε πολύχρωμες. Τα γυμνά μέρη των ανδρών είχαν χρώμα ανοιχτό καφέ, ενώ στις γυναίκες αφήνονταν λευκά. Αντιθέτως, οι τελευταίες δέχονταν ποικιλία χρωμάτων στα ενδύματα και έτσι έδιναν τη λαμπρότερη πολυχρωμία στις παραστάσεις.

87. Πίνακας του Ολλανδοβρετανού ζωγράφου L. Alma Tadema (1868) με αναπαράσταση μιας φανταστικής σκηνής, που όμως είναι πολύ πιθανόν ότι συνέβη: Ο Περικλής με την Ασπασία επισκέπτονται το εργοτάξιο του Παρθενώνος, όπου ο Φειδίας τους ξεναγεί στη μόλις αποπερατωθείσα ζωφόρο. Birmingham Museum and Art Gallery.

88. Τμήμα της βόρειας ζωφόρου με ιππείς, όπως σώζεται (αριστερά) και σε μια απόπειρα χρωματικής απόδοσής της (δεξιά). Το βάθος της ζωφόρου ήταν μπλε, ενώ των ζώων και των ενδυμάτων των ιππέων εποίκιλλε, δίνοντας έτσι στο λευκό μάρμαρο ζωντάνια και φυσική έκφραση (σχ. P. Connolly).

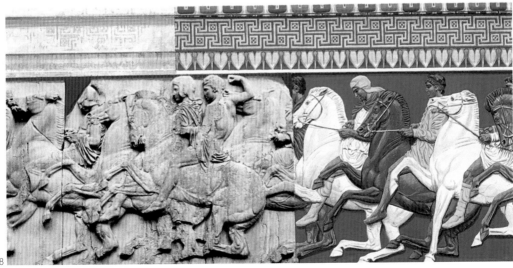

88

89-90. Αναπαράσταση των δύο αετωμάτων του Παρθενώνος, όπως δημιουργήθηκαν από το γλύπτη K. Schwerzek, γύρω στο 1900. Παρότι παρωχημένες και με αρκετές διαφορές από απόψεις της σύγχρονης έρευνας, αποδίδουν εξαιρετικά το μεγαλείο και την πληρότητα των αετωματικών συνθέσεων.

Τα αετώματα

Τις αετωματικές συνθέσεις του ναού μπορούμε να δούμε αρχικά στις μικρού μεγέθους αναπαραστάσεις που εκτίθενται στο φωτεινό προθάλαμο του τρίτου ορόφου, και κατόπιν να επισκεφθούμε τα αυθεντικά, αλλά σε θραυσματική κατάσταση σωζόμενα έργα. Στον ίδιο προθάλαμο εκτίθενται ένα τρισδιάστατο πρόπλασμα του Παρθενώνος, καθώς και ενεπίγραφες στήλες με απολογισμούς των επιστατών κατά την οικοδόμηση του ναού και των δαπανών για την κατασκευή του χρυσελεφάντινου αγάλματος, με τιμητικά ψηφίσματα κ.ά.

Στα δύο αετώματα του ναού τα 48 ολόγλυφα αγάλματα, που κατασκευάστηκαν από το 437-432 π.Χ., απεικόνιζαν μυθικές παραστάσεις σχετικές με τη μεγάλη θεά που λατρευόταν στο ναό. Στο ανατολικό αέτωμα, στην πλευρά της εισόδου, παριστανόταν **η θαυματουργή γέννηση της Αθηνάς** από το κεφάλι του πατέρα της, του Διός (εικ. 89, 95). Το θέμα το γνωρίζουμε από αρχαίες περιγραφές, αλλά τις ακριβείς στάσεις των μορφών τις αγνοούμε, αφού αυτές χάθηκαν μάλλον κατά τους πρώτους Βυζαντινούς αιώνες. Από τις πολλές υποθετικές προτάσεις συμπλήρωσης φαίνεται πιο πιθανόν να έχουμε εδώ, αντί

για τη στιγμή της γέννησης, μάλλον μια μορφή «επιφάνειας» των μεγάλων
θεών, αφού η Αθηνά εμφανίζεται ήδη πανύψηλη και πάνοπλη, ισότιμη δίπλα
στον πατέρα της, που μάλλον καθόταν σε θρόνο, με μια μικρή Νίκη ανάμεσα
στα κεφάλια τους. Αριστερά και δεξιά τους οι άλλοι θεοί χωρίζονται σε δύο
ομάδες: αυτοί που είναι πλησιέστερα έχουν αντιληφθεί το γεγονός της
γέννησης και κοιτούν εκστατικοί το θαύμα. Οι υπόλοιποι δεν έχουν ακόμη
πληροφορηθεί το γεγονός και παραμένουν απομονωμένοι, συζητώντας
αμέριμνα μεταξύ τους. Ασφαλώς δίπλα στον Δία θα πρέπει να τοποθετηθεί η
Ήρα με την Ίριδα και δίπλα στην Αθηνά ο Ήφαιστος, που σύμφωνα με το μύθο
άνοιξε με πέλεκυ το κεφάλι του Διός. Κατόπιν, θα πρέπει να στέκονταν ή να
κάθονταν οι άλλοι θεοί (δεξιά Ποσειδών, Απόλλων, Άρτεμις, Ερμής, αριστερά
Αφροδίτη, Άρης, Δήμητρα, Περσεφόνη και Διόνυσος) σε διάφορες θέσεις
με ποικιλία προτάσεων από τους μελετητές. Τέλος, στις δύο γωνίες
παριστάνονται αριστερά ο Ήλιος να ανατέλλει με το τέθριππο άρμα του
και δεξιά η Σελήνη να βυθίζει το δικό της άρμα στη θάλασσα, όχι μόνο
προσδιορίζοντας το επεισόδιο χρονικά αλλά εντάσσοντάς το στους
κοσμολογικούς κανόνες της παγκόσμιας αρμονίας.

89

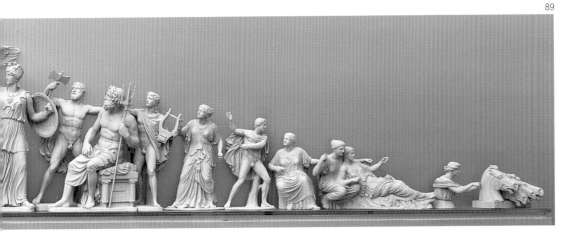

90

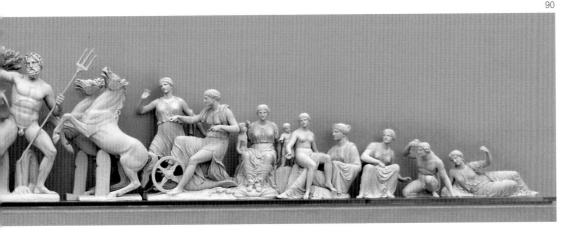

58

91. Σχεδιαστική αναπαράσταση του βόρειου άκρου της ανατολικής πρόσοψης του Παρθενώνος. Επάνω από την τελευταία μετόπη της Γιγαντομαχίας με το άρμα του Ηλίου, διακρίνονται στο αέτωμα τα κεφάλια των αλόγων του άρματος της Σελήνης. Πιο πάνω η βάση για το γωνιακό ακρωτήριο, ίσως άγαλμα Νίκης, που ίπτατο με φόντο το γαλάζιο ουρανό (σχ. Μ. Κορρέ).

92. Το ένα από τα δύο κεντρικά ακρωτήρια του Παρθενώνος, όπως έχει ανασυντεθεί στο μουσείο. Αποτελεί συνδυασμό βλαστών του φυτού άκανθα και φύλλων ενός τύπου φοίνικα.

Στο μέσον του δυτικού αετώματος παριστανόταν, για πρώτη φορά στην αρχαία τέχνη, **η έριδα της Αθηνάς με τον Ποσειδώνα** για τη διεκδίκηση της πόλης (εικ. 90, 72). Η επιλογή της Αθηνάς είναι αυτονόητη, ενώ αυτή του Ποσειδώνος ως αντιπάλου της δεν θα πρέπει να θεωρηθεί ως ανταγωνιστική αλλά ως ένας εύσχημος τρόπος να τιμήσουν, ως διεκδικητή, ένα θεό προστάτη της θάλασσας και κατά συνέπειαν του ναυτικού ρόλου της Αθηναϊκής Συμμαχίας στο Αιγαίο. Δίπλα στους θεούς υπήρχαν και τα δώρα τους, η ελιά, μάλλον από μέταλλο παρά από μάρμαρο, και το νερό, που ανέβλυζε από βράχο στα πόδια του θεού. Ανάμεσά τους πιθανότερο είναι να εμφανιζόταν ο κεραυνός του Διός, που αφενός σταματούσε τη διαμάχη και αφετέρου προκαλούσε το εντυπωσιακό καλλιτεχνικά σχήμα της απόκλισης των μορφών των δύο θεών, που ονομάζεται φειδιακό V. Αριστερά και δεξιά της κεντρικής σύνθεσης εμφανίζονται τα άρματα των δύο θεών, τα υψωμένα άλογα των οποίων «υποδέχονται» την κεντρική «έκρηξη», συμπαρασύροντας και τους ηνιόχους τους. Ενδιάμεσα εμφανίζονται οι δύο θεϊκοί αγγελιαφόροι, ο Ερμής και η Ίρις, που μεταφέρουν το αποτέλεσμα του αγώνα στους μυθικούς ήρωες και πανάρχαιους βασιλείς της πόλης, που κάθονται ήρεμοι στα άκρα.

Τεχνοτροπία και ερμηνευτική προσέγγιση

Η σύνθεση των αετωματικών γλυπτών είναι πολυπρόσωπη και μάλλον πυκνή. Κι όμως οι μορφές όχι μόνον εντάσσονται ομαλά στον άβολο τριγωνικό χώρο, αλλά ο μεγάλος δημιουργός μετατρέπει την αδυναμία του χώρου σε αρετή και κατορθώνει να εντάξει με διάφορες στάσεις και κινήσεις τους θεούς μέσα στο τρίγωνο τόσο άνετα, ώστε να δίνεται η εντύπωση ότι αναπτύσσονται στο φυσικό τους χώρο, ότι αυτές είναι οι φυσικές τους στάσεις. Οι περισσότερες από τις κεντρικές μορφές χάθηκαν νωρίς, αλλά φαίνεται ότι στο ανατολικό αέτωμα ο Ζευς με την Αθηνά και στο δυτικό η Αθηνά με τον Ποσειδώνα είχαν ύψος πάνω από 3,20 μ. και μια ηγεμονική μεγαλοπρέπεια που μόνον ο Φειδίας μπορούσε να τους προσδώσει. Από κει και προς τις γωνίες, η ένταση των κεντρικών μορφών περνά σταδιακά σαν κύμα. Από ένα σημείο και μετά η σύνθεση γίνεται πιο ήρεμη, με μορφές κάθε ηλικίας και φύλου να παρευρίσκονται μάλλον παρά να συμμετέχουν, ενώ οι γωνιακές, είτε είναι ο Ήλιος και η Σελήνη του ανατολικού είτε οι ξαπλωμένοι ήρωες και οι προσωποποιήσεις των υδάτων του δυτικού αετώματος, κλείνουν πραγματικά και συμβολικά τις συνθέσεις.

Έχουμε, λοιπόν, εδώ δύο μυθολογικά επεισόδια, τα οποία τώρα δέχθηκαν **νέο, συμβολικό νοηματικό περιεχόμενο**, ώστε να ενταχθούν στο πολιτικό-ιδεολογικό πρόγραμμα του γλυπτού διακόσμου. Αυτό που τονίζεται είναι κατ' αρχάς η παρουσία και ο καθοριστικός ρόλος της Αθηνάς στην ιστορία της πόλης. Από τη δυναμική δημιουργική στιγμή της γέννησής της στο ανατολικό αέτωμα, μέχρι τη σύγκρουσή της με τον Ποσειδώνα στο δυτικό, όλα όσα συμβαίνουν στο θεϊκό επίπεδο αποσκοπούν στη δόξα της Αθηνάς. Οι Αθηναίοι επιδιώκουν να δείξουν ότι η πανελλήνια Αθηνά ήταν περισσότερο δική τους ή μόνο δική τους θεά.

Ταυτοχρόνως, είναι εντυπωσιακό πως, ενώ σε άλλες περιπτώσεις αετωματικών συνθέσεων το μόνο που ενδιέφερε ήταν η κεντρική παρουσία της λατρευόμενης θεότητας, στον Παρθενώνα, στο ανατολικό αέτωμα και στην ανατολική ζωφόρο, εμφανίζονται όλοι οι θεοί, **στη λαμπρότερη εμφάνιση της**

οικογένειας των Ολυμπίων σε όλη την αρχαία τέχνη. Οι Αθηναίοι απαιτούν την προσοχή όλων των θεών γιατί βρίσκονται στο κέντρο του κόσμου. Θέλουν να δείξουν ότι οι θεοί γεννιούνται, νοιάζονται, πάσχουν, συγκρούονται γι' αυτή την αγαπημένη τους πόλη. Με την απόδοση δε στην Αθηνά του δώρου της ελιάς διεκδικούσαν για την πόλη τους και την επινόηση της ελαιοκαλλιέργειας, που ήταν μία από τις σημαντικότερες γεωργικές δραστηριότητες.

Στο δυτικό αέτωμα, η θεϊκή έριδα συνοδεύεται εμφαντικά από την παρουσία των παλαιών βασιλέων και αρχηγετών της πόλης, οι οποίοι με την κρίση τους στην επιλογή του θεού υποδηλώνουν την ισχύ τους. Επίσης, η εκεί παρουσία όλων των μυθικών και ιστορικών προγόνων τονίζει το αξίωμα της αυτοχθονίας τους. Κι αυτό, γιατί στην πολιτική επιχειρηματολογία των αρχαίων Ελλήνων βασικό επιχείρημα ήταν η αναγωγή των κάθε είδους διεκδικήσεων σε προγόνους και θεούς ή ήρωες, των οποίων την παρουσία έπρεπε να τεκμηριώσουν.

Τα ακρωτήρια

Ολοκληρώνοντας τα σχετικά με το γλυπτό διάκοσμο του ναού, θα πρέπει να αναφερθούμε και στα ακρωτήριά του, δηλαδή τα γλυπτά που κοσμούσαν την κορυφή και τις γωνίες των αετωμάτων. Οι δύο κορυφές έφεραν φυτόμορφα ακρωτήρια σε συνδυασμό βλαστών άκανθας και φύλλων φοίνικα που, σχηματίζοντας καμπύλες σε μορφή ανθεμίου, προεξέτειναν τις προσόψεις του ναού προς τον ουρανό πάνω από 4 μ. (εικ. 92). Τον ίδιο ρόλο έπαιζαν και τα τέσσερα γωνιακά ακρωτήρια, μόνο που αντί ανθεμίων, όπως πιστευόταν παλιότερα, σήμερα θεωρείται ότι αυτά ήταν μεγάλες μαρμάρινες Νίκες, που με προεξέχοντα άκρα και ανυψωμένα φτερά όχι μόνο δημιουργούσαν δυναμικές πλαστικές προεκτάσεις του γλυπτού διακόσμου, αλλά υποδήλωναν συμβολικά και τη νικητήρια διάσταση του μνημείου και της πόλης (εικ. 91).

93. Κατά μήκος τομή του Παρθενώνος, που φανερώνει την εσωτερική αρχιτεκτονική διατομή του μνημείου. Κεντρική θέση στο βάθος του σηκού είχε το χρυσελεφάντινο άγαλμα της Αθηνάς Παρθένου (σχ. Αν. Ορλάνδου).

94. Η λεγόμενη Αθηνά του Βαρβακείου, ένα πολύ μικρότερο και απλούστερο μαρμάρινο αντίγραφο του φειδιακού έργου. Φιλοτεχνήθηκε 600 χρόνια μετά το πρωτότυπο, δείγμα κι αυτό του διαρκούς θαυμασμού που προκαλούσε το μεγάλο δημιούργημα (α΄ μισό 3ου αι. μ.Χ.).

Το λατρευτικό άγαλμα

Τέλος, δεν μπορούμε να παραλείψουμε το χρυσελεφάντινο άγαλμα της Αθηνάς Παρθένου, ύψους 12,75 μ., *έργον Φειδίου*, που βρισκόταν στο βάθος του σηκού, πλαισιωμένο από τη διώροφη δωρική κιονοστοιχία (εικ. 93). Από το ίδιο δεν έχει σωθεί τίποτε, παρά μόνον η κοιλότητα υποδοχής του κεντρικού ξύλινου ιστού του στο δάπεδο του Παρθενώνος. Γνωρίζουμε, ωστόσο, καλά τη μορφή του από λεπτομερείς περιγραφές αρχαίων συγγραφέων και από 200 περίπου μεταγενέστερα μικρά αντίγραφα και απεικονίσεις του σε κάθε μορφή τέχνης. Το πλέον γνωστό αντίγραφο είναι η λεγόμενη Αθηνά του Βαρβακείου, ύψους περίπου 1 μ., που βρέθηκε στην Αθήνα, κατά την εκσκαφή των θεμελίων του Βαρβακείου μεγάρου και χρονολογείται στο α΄ μισό του 3ου αι. μ.Χ. (εικ. 94).

Το πρωτότυπο έργο αποτελούνταν από ξύλινο πυρήνα, στον οποίο είχαν προσαρμοστεί το από ελεφαντοστό πρόσωπο και τα άκρα της θεάς, ενώ τα ενδύματά της αποτελούνταν από ελάσματα χρυσού, βάρους 1.150 κιλών. Το ενδιαφέρον είναι ότι και η ίδια η θεϊκή μορφή και τα δευτερεύοντα στοιχεία της (Νίκη στο χέρι, κράνος, ασπίδα, σανδάλια, βάση) έφεραν πλουσιότατο γλυπτό διάκοσμο, στον οποίο παρουσιάζονται τα ίδια θέματα με αυτά του γλυπτού διακόσμου του εξωτερικού του ναού. Το στοιχείο αυτό ενισχύει σημαντικά την άποψη ότι ο Φειδίας, ο δημιουργός του αγάλματος, ήταν και ο καλλιτέχνης που συνέλαβε και σχεδίασε το διάκοσμο όλου του οικοδομήματος. Τα διακοσμητικά στοιχεία του αγάλματος επεξηγούσαν την ουσία της θεάς και υπομνημάτιζαν τη σημασία της για την Αθήνα.

93

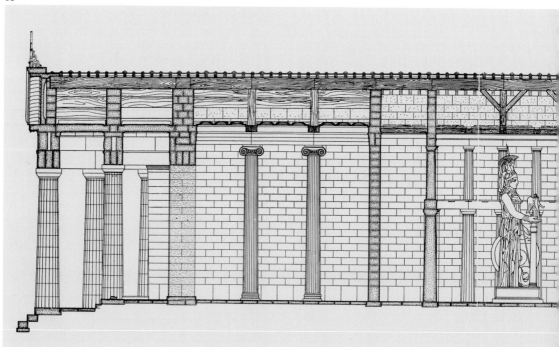

Ιδεολογία και πολιτική στα μνημεία της Ακρόπολης

Παρά τις καινοτομίες που προβάλλονται ιδιαιτέρως στο οικοδομικό πρόγραμμα της αθηναϊκής πολιτείας επάνω στην Ακρόπολη, υπό την ηγεσία και έμπνευση του Περικλή, τόσο στην αρχιτεκτονική όσο και στη γλυπτική των κτηρίων συμπεριελήφθη όλη η παράδοση του ιερού βράχου και των προηγούμενων ιερών. Αλλά τώρα όλες αυτές οι παλιές μορφές, παραδόσεις και αξίες όχι μόνον έλαβαν νέα εικόνα σε καλλιτεχνικό και ιδεολογικό επίπεδο, αλλά ενίσχυσαν τη συμβολική δύναμή τους, έτσι ώστε να μεταφέρουν δυναμικά **τα νέα μηνύματα της ισχύος και της ηγεμονίας** που επιθυμούσε να προβάλει η πόλη.

Στον Παρθενώνα, όπως και σε όλα τα μεγάλα έργα, τίποτε δεν είναι τυχαίο. Αυτό το αποδεικνύει περίτρανα και η μελέτη του γλυπτού διακόσμου, όπου φαίνεται η ενιαία σύλληψη και ο συγκροτημένος ιστός που συνείχε θέματα, σύνολα και μορφές. Εμπεριείχε σαφέστατα πολιτικά μηνύματα, θέλοντας να καταδείξει: (α) ότι η Αθήνα ήταν η αγαπημένη πόλη των θεών, (β) να τεκμηριώσει την αυτοχθονία των Αθηναίων, και (γ) να εξάρει το ρόλο τους στους αγώνες και στις νίκες εναντίον μυθικών και ιστορικών εχθρών, με στόχο να δικαιώσει την πανελλήνια ηγεμονία τους. Αυτές οι δύο αξίες, ο αγών και η νίκη, είναι δύο μοτίβα που άλλοτε με σαφήνεια και άλλοτε υπαινικτικά συνέχουν τις μορφές και τα θέματα σε όλα τα μνημεία.

Ιδιαίτερα ο γλυπτός διάκοσμος του Παρθενώνος ήταν οργανωμένος από πάνω προς τα κάτω με **αξιολογική διάκριση**. Ταυτοχρόνως, υπάρχει και μία κατά μήκος ιεράρχηση από τα ανατολικά προς τα δυτικά, επειδή η ανατολική πλευρά του ναού ήταν σπουδαιότερη από τη δυτική. Έτσι, στα αετώματα που

94

95. Όψη από την έκθεση τμημάτων του ανατολικού αετώματος του Παρθενώνος και των ανατολικών μετοπών. Η άμεση οπτική επαφή του θεατή με το μνημείο πάνω στο βράχο δίνει ιδιαίτερη δυνατότητα καλλιτεχνικών και ιστορικών συσχετισμών.

αντιστοιχούν στο ουράνιο επίπεδο κυριαρχούν οι θεοί. Στο ανατολικό έχουμε μόνο θεούς, μερικοί από τους οποίους είναι πρωταγωνιστές, και οι υπόλοιποι θεατές. Στο δυτικό έχουμε επίσης θεούς ως πρωταγωνιστές, και ήρωες ως θεατές και κριτές. Λίγο πιο χαμηλά, στις μετόπες, που αντιστοιχούν στο ηρωικό επίπεδο, απεικονίζονται μυθικά θέματα, αν και στην ανατολική πλευρά, με θέμα τη Γιγαντομαχία, έχουμε θεούς, ενώ στις υπόλοιπες συγκρούσεις μόνον ήρωες. Τέλος, στο γήινο επίπεδο, στη ζωφόρο, έχουμε, για μοναδική φορά στην αρχαία τέχνη, στις τρεις πλευρές θνητούς, τους Αθηναίους ως πρωταγωνιστές, και στην ανατολική πλευρά όλους τους θεούς και μάλιστα ως θεατές της ανθρώπινης δράσης! Πρόκειται για **μια συνειδητή συνύπαρξη θεϊκού και ανθρώπινου πεδίου**, που εδώ βέβαια εκφράζεται με έναν τρόπο υπαινικτικό, αλλά χωρίς διάθεση μετριοφροσύνης, στοιχείο που οδήγησε και σε ερμηνευτικές εκδοχές για αλαζονεία των Αθηναίων. Σε κάθε περίπτωση, πρόκειται για έργα τέχνης

95

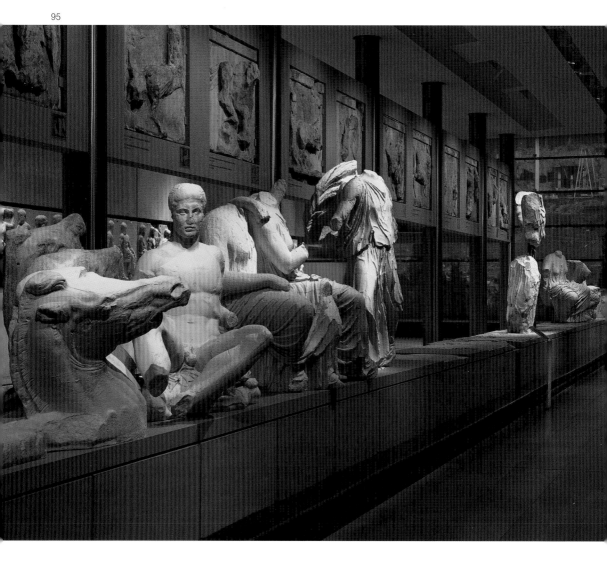

στην υπηρεσία της πολιτικής, στοιχείο που θα μπορούσε να δικαιολογήσει και κάποιες υπερβολές. Ωστόσο, τα έργα αυτά δεν χάνουν τίποτε από το μεγαλείο και την αξία τους.

Όπως και να έχουν τα πράγματα, και πέραν των υπερβολικών καμιά φορά ερμηνειών, που ίσως να ξεπερνούν και τις πραγματικές προθέσεις των δημιουργών τους, ένα είναι απολύτως σαφές: οι σπουδαίες αυτές συλλήψεις του Περικλή και της ομάδας των συμβούλων του, καθώς και η εφαρμογή τους από την αθηναϊκή δημοκρατία όχι μόνον εκπλήρωσαν το στόχο τους να αναδείξουν την Αθήνα σε ηγεμονική πρωτεύουσα του ελληνικού κόσμου, αλλά πέτυχαν και κάτι που δεν το φαντάζονταν οι δημιουργοί τους: ξεπέρασαν το χρόνο και τις εποχές και αναδείχθηκαν σε απαράμιλλα έργα κορυφαίων στιγμών πνευματικής και καλλιτεχνικής έκφρασης στην ιστορία του πολιτισμού.

ΒΙΒΛΙΟΓΡΑΦΙΑ

Α. Ορλάνδος, *Η αρχιτεκτονική του Παρθενώνος* (1977).

J. Boardman, *Ελληνική πλαστική. Κλασική περίοδος* (ελλ. μτφρ. Δ. Τσουκλίδου, 1993).

Μ. Κορρές, *Από την Πεντέλη στον Παρθενώνα* (1993).

Χ. Μπούρας, Μ. Κορρές, Ν. Τογανίδης, *Μελέτη αποκαταστάσεως του Παρθενώνος* (I-V, 1983-1994).

Τ. Τανούλας, *Μελέτη αποκαταστάσεως των Προπυλαίων* (1994).

Δ. Ζιρώ, *Μελέτη αποκαταστάσεως του ναού της Αθηνάς Νίκης* (1994).

R. Economakis (επιμ.), *Acropolis Restoration. The CCAM Interventions* (1994).

Π. Τουρνικιώτης (επιμ.), *Ο Παρθενώνας και η ακτινοβολία του στα νεώτερα χρόνια* (1994).

R.F. Rhodes, *Architecture and Meaning on the Athenian Acropolis* (1995).

Μ. Κορρές, Τοπογραφικά ζητήματα της Ακροπόλεως, στο Μ. Γραμματικοπούλου (επιμ.), *Αρχαιολογία της πόλης των Αθηνών* (1996), 57-106.

Μ. Μπρούσκαρη, *Τα μνημεία της Ακρόπολης* (1996).

Ι. Τριάντη, *Το Μουσείον Ακροπόλεως* (1998).

O. Palagia, *The Pediments of the Parthenon* (1998).

Μ. Κορρές, Γ. Πανέτσος, Τ. Seki (επιμ.), *Ο Παρθενών. Αρχιτεκτονική και συντήρηση* (1999).

J. Hurwit, *The Athenian Acropolis. History, Mythology, and Archaeology from the Neolithic Era to the Present* (1999).

G. Gruben, *Ιερά και ναοί της αρχαίας Ελλάδας* (ελλ. μτφρ. Δ. Ακτσελή, 2000).

Μ. Κορρές, Κλασική αθηναϊκή αρχιτεκτονική, στο Χ. Μπούρας κ.ά. (επιμ.), *Αθήναι. Από την κλασική εποχή έως σήμερα* (2000), 5-45.

Κ. Χατζηασλάνη, *Περίπατοι στον Παρθενώνα* (2000).

J. Neils, *The Parthenon Frieze* (2001).

B. Holtzmann, *L'Acropole d'Athènes. Monuments, cultes et histoire du sanctuaire d'Athéna Polias* (2003).

J. Hurwit, *The Acropolis in the Age of Pericles* (2004).

Α. Δεληβορριάς, *Η Ζωοφόρος του Παρθενώνος* (2004).

M. Cosmopoulos (επιμ.), *The Parthenon and its Sculptures* (2004).

J. Neils (επιμ.), *The Parthenon from Antiquity to the Present* (2005).

Στ. Ελευθεράτου (επιμ.), *Το Μουσείο και η ανασκαφή. Ευρήματα από τον χώρο ανέγερσης του νέου Μουσείου της Ακρόπολης* (2006).

Κ. Χατζηασλάνη, Ε. Καϊμάρα, Α. Λεοντή, *Τα γλυπτά του Παρθενώνα* (2009).

Α. Scholl, Τα αναθήματα της Ακροπόλεως από τον 8ο-6ο αι. π.Χ. και η συγκρότηση της Αθήνας σε πόλη-κράτος, *Αρχαιολογία και Τέχνες* 113, Δεκ. 2009, 74-85.

Χρ. Βλασσοπούλου, Στ. Ελευθεράτου, Α. Μάντης, Ε. Τουλούπα, Α. Χωρέμη, *Ανθέμιον* 20, Δεκ. 2009, 6-34.

Γνωρίζοντας την Ακρόπολη. Οι ειδικοί μιλούν για τον ιερό βράχο, Σκάι βιβλίο (2010).

E. Greco, *Topografia di Atene. Sviluppo urbano e monumenti dalle origini al III secolo d.C.* (2010).

Χρ. Βλασσοπούλου, *Ακρόπολη και Μουσείο. Σύντομο ιστορικό και περιήγηση* (2011) (3η έκδοση).

Α. Παπανικολάου, *Η αποκατάσταση του Ερεχθείου 1979-1987* (2012).

ΠΡΟΕΛΕΥΣΗ ΕΙΚΟΝΩΝ

ΒΙΒΛΙΑ

Α. Παπαγεωργίου-Βενετάς, *Ο Αθηναϊκός Περίπατος και το Ιστορικό Τοπίο των Αθηνών*, Εκδόσεις Καπόν, Αθήνα 2010: εικ. 1

Π. Βαλαβάνης, *Ιερά και Αγώνες στην αρχαία Ελλάδα*, Εκδόσεις Καπόν, Αθήνα 2004: εικ. 2

Ι. Παπαντωνίου, *Η ελληνική ενδυμασία, από την αρχαιότητα ως τις αρχές του 20ού αιώνα*, Εμπορική Τράπεζα της Ελλάδος, Αθήνα 2000: εικ. 28

M. Moore, *AJA* 99, 1995, 633-639, fig. 7: εικ. 29

Αν.Κ. Ορλάνδος, *Η αρχιτεκτονική του Παρθενώνος*, Βιβλιοθήκη της εν Αθήναις Αρχαιολογικής Εταιρείας, Αθήνα 1995: εικ. 62, 93

D. Harris, *The Treasures of the Parthenon and Erechtheion* (1995) fig. 1: εικ. 65

J.J. Coulton, *Greek Architects at Work* (1977) 108, fig. 44: εικ. 66

G.P. Stevens, The Periclean Entrance Court of the Acropolis of Athens, *Hesperia* 1936, 443-520: εικ. 68

G.P. Stevens, The Setting of the Periclean Parthenon, *Hesperia Suppl.* 3 (1940): εικ. 70

ΚΑΛΛΙΤΕΧΝΙΚΗ ΕΠΙΜΕΛΕΙΑ: ΡΑΧΗΛ ΜΙΣΔΡΑΧΗ-ΚΑΠΟΝ

ΚΑΛΛΙΤΕΧΝΙΚΟΣ ΣΥΜΒΟΥΛΟΣ: ΜΩΥΣΗΣ ΚΑΠΟΝ

ΕΠΙΜΕΛΕΙΑ ΚΕΙΜΕΝΩΝ: ΝΤΙΑΝΑ ΖΑΦΕΙΡΟΠΟΥΛΟΥ

DTP: ΕΛΕΝΗ ΒΑΛΜΑ, ΜΙΝΑ ΜΑΝΤΑ

ΕΠΕΞΕΡΓΑΣΙΑ ΕΙΚΟΝΩΝ: ΜΙΧΑΛΗΣ ΤΖΑΝΝΕΤΑΚΗΣ

ΓΡΑΜΜΑΤΕΙΑΚΗ ΥΠΟΣΤΗΡΙΞΗ: ΜΑΡΙΑ ΚΑΤΑΓΑ

ΕΚΤΥΠΩΣΗ: ΕΛΙΚΩΝ ΕΠΕ